透視圖 拿起筆就會畫

一步驟一圖解，60秒學會設計、繪畫基本功

中山繁信

透視圖 拿起筆就會畫 目次

一步驟一圖解，60秒學會設計、繪畫基本功

第3章 簡簡單單就能表現遠近感 —— 相似形法 …… 87

「前言」搞懂規則，畫畫其實很簡單

不少人覺得自己沒有繪畫天分，便放棄了畫畫。我曾看過一個問卷調查，「不會畫畫」竟排行在造成男性自卑項目的前十名當中，我想我能了解那樣的心情，因為過去我也是那樣的人。會提筆寫這本書，就是希望能提供自身經驗，多少幫助那些「視畫畫為畏途的人」。

自我開始學建築後，便深刻體會到，要讓第三者看懂自己設計的建築，一定要捨棄平面圖，改畫立體透視圖，才是唯一解，正所謂「百聞不如一見」。有了這般體認後，我深切感受到不管畫得好不好，都得畫透視圖的必要性，於是我開始學畫透視圖，在畫過無數張透視圖後，我漸漸地不再視畫畫為畏途了。

透視圖跟一般繪畫不一樣，是一種須按著既有規則，畫出立體圖形和空間之技法。因此即使毫無繪畫天分的人，只要記住簡單圖法，也能畫出立體的圖。

10

相信大家在工作時都有過這樣的經驗，就是把自己想要的東西、或想做的東西畫成圖，對方馬上便能正確地明白該物品的外型；相反地光用言語描述，對方卻做成了天差地別的東西，有這樣經驗的朋友想必一定不在少數。我也常聽到有為人父親說，孩子問暑假作業的畫圖習題或畫圖日記怎麼畫，自己卻幫不上忙，在孩子面前丟臉了。

若在聖誕節、生日這種特殊節日，能親手做出世上絕無僅有的聖誕卡或生日卡送給心愛的寶貝的話，一定會成為最珍貴的回憶。

如果能學會如此簡易的繪圖技巧，相信爸爸在孩子心中一定會加分不少，所以希望大家能參考這本書，體會畫畫的樂趣。

什麼叫「東西看起來是立體的」？

我們為什麼會把東西看成是立體的呢？理論上，這是因為人類兩隻眼睛看到的影像有差異，而在腦中合成的結果。簡單來說，就是近的東西會看成比較大，遠的東西會看成比較小，位在無限遠處的東西會變成點而看不見，那個點就叫做「消點」。

利用這個消點來表現遠近的圖，就叫做「透視圖」。

如下方圖示消點為1個的圖稱為「單點透視圖」（消點最多可有3個，但此處省略，請參見86頁的專欄2。）

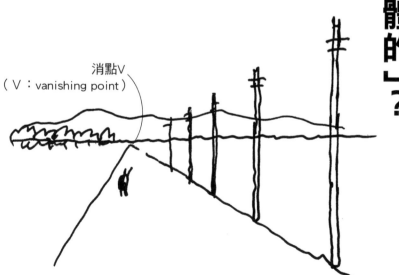

消點V
（V：vanishing point）

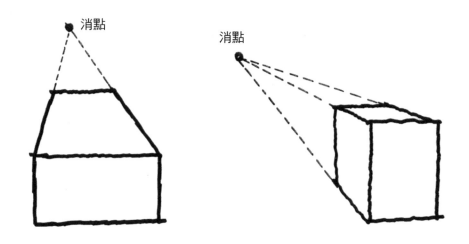

消點

消點

縱深方向形成消點

非透視圖也能看起來立體

下圖並沒有消點，但仍看起來是立體。如同我接下來會在18頁說明的，這是將兩個同樣圖形擺在一起所製造出的立體感，這種圖法有個專門術語叫「平行透視圖法」。不管多遠的東西，儘管在物理上不合理，但因為大小一樣，仍會因眼睛錯覺關係而看成是立體的。

這種圖一般被稱為「平行透視圖」，多應用於繪製機械或建築的立體圖上，因此很容易帶入物體大小比例尺或尺寸。

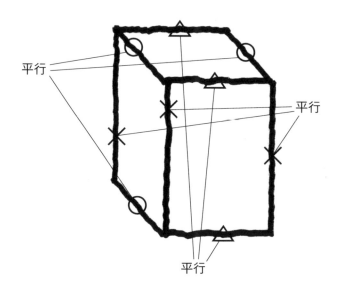

平行

平行

平行

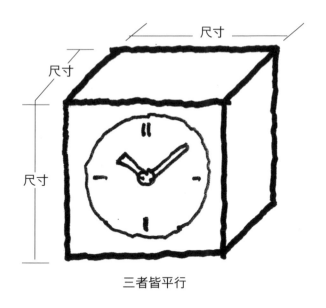

三者皆平行

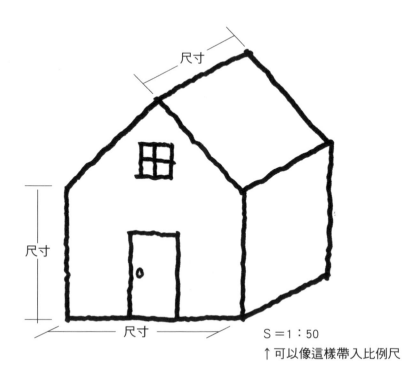

S＝1：50

↑可以像這樣帶入比例尺

第1章

最簡單的立體效果

—— 同次形法

◎將兩個相同圖形畫在一起，製造立體效果

將兩個相同圖形畫在一起，便能製造立體效果

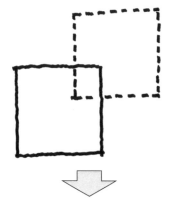

首先畫個大小適中的四方形，接著在適當位置，以虛線畫一個大小一樣的四方形。

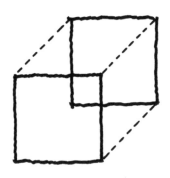

將兩個四方形的角連起來。雖然有4個點，但有一個點被擋住看不到，因此將三個角連起來就好。

把虛線和表示隱藏部分的線擦掉，表示外觀的線畫得清楚一點，立方體便完成了。

◎接著畫畫看立體的三角形

立體的三角形便完成了。保留內部線條的話，則能製造「中空」效果。

畫一個三角形。

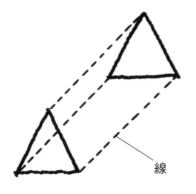

將三角形相同位置的頂點連起來。

線

在適當位置再畫一個同樣的三角形。

同形

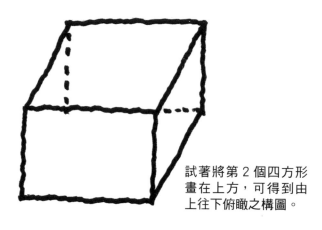

試著將第 2 個四方形
畫在上方，可得到由
上往下俯瞰之構圖。

第 2 個四方形畫在左上方的話，將會強調左側
面及上面。

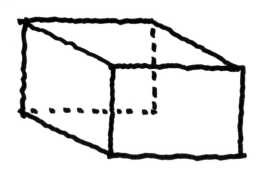

相對地，若把第 2 個四方形畫在較低位
置，看起來則像由下往上的角度。

2 將兩個同樣的形狀擺在一起，畫出任何想要角度的立體圖形

第二個圖形位置不同，圖形角度也隨之改變。

3 如何決定立體圖形的縱深

決定好要從哪個方向看立體圖形的角度後，接著要決定立體圖形的縱深。

想必你已經看出來了，把同樣形狀的圖形位置放遠一點就是縱深較深的立體圖形，放近一點就會變成縱深較淺的立體圖形。

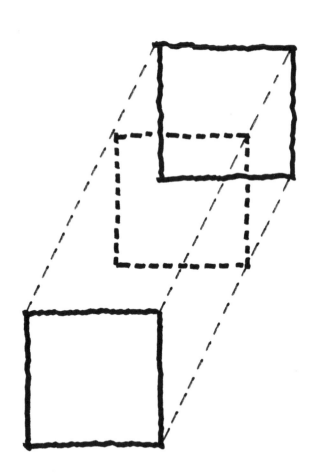

◎利用相同圖形製造立體效果之應用例

儘管形狀不同，但繪圖原理完全一樣。

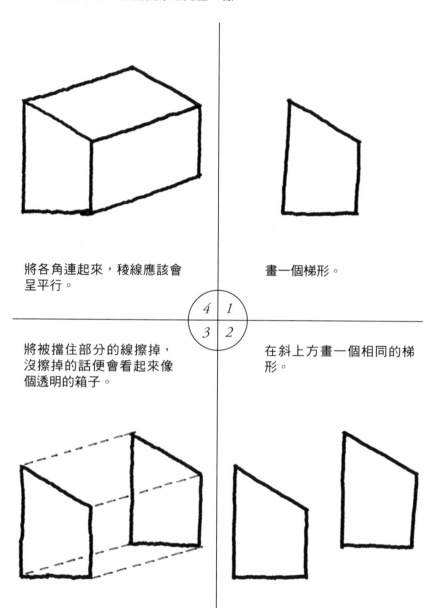

將各角連起來，稜線應該會
呈平行。

畫一個梯形。

將被擋住部分的線擦掉，
沒擦掉的話便會看起來像
個透明的箱子。

在斜上方畫一個相同的梯
形。

◎圓柱形的畫法

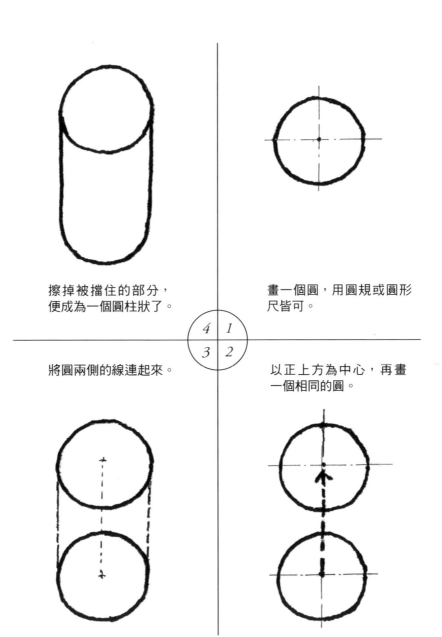

擦掉被擋住的部分，
便成為一個圓柱狀了。

畫一個圓，用圓規或圓形
尺皆可。

將圓兩側的線連起來。

以正上方為中心，再畫
一個相同的圓。

◎接著來畫從各種角度看過去的椅子

以各種不同角度呈現

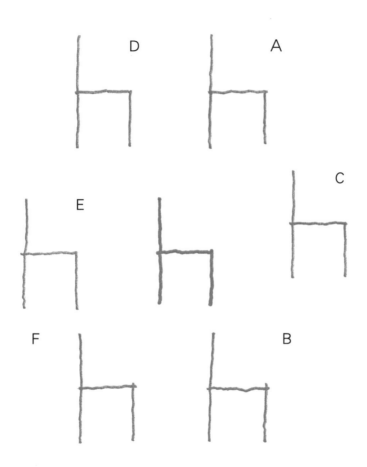

先在紙的正中央畫一張從側面看過去的椅子，
周圍畫幾張同樣形狀的椅子，然後把各個點連
起來，你猜會有什麼樣的結果呢？

24

A的角度

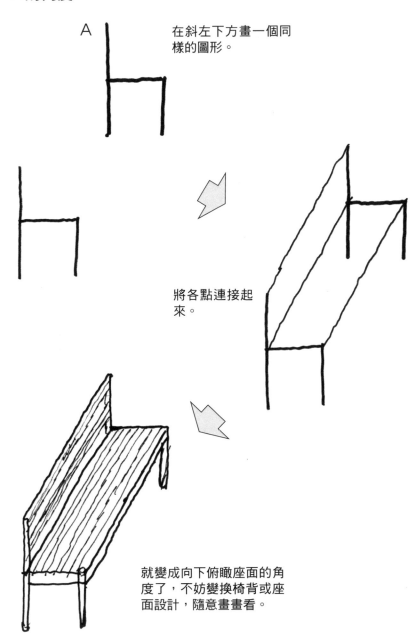

在斜左下方畫一個同樣的圖形。

將各點連接起來。

就變成向下俯瞰座面的角度了，不妨變換椅背或座面設計，隨意畫畫看。

B的角度

另一個圖形在右
下方。

B

連結各點。

就成了自椅子背面看過
去的角度。

C的角度

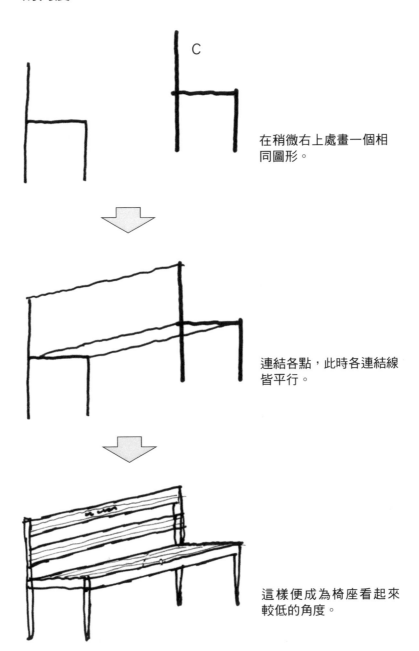

C

在稍微右上處畫一個相
同圖形。

連結各點，此時各連結線
皆平行。

這樣便成為椅座看起來
較低的角度。

E的角度

E

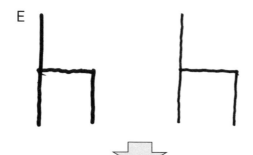

畫一個高度相同的椅子
側面,將各點連起來。

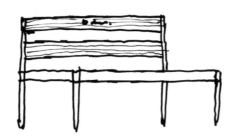

便是從與座面等高處看
過去的角度。

D的角度 F的角度

 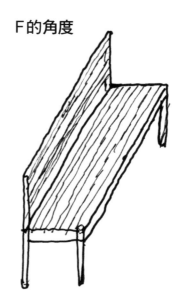

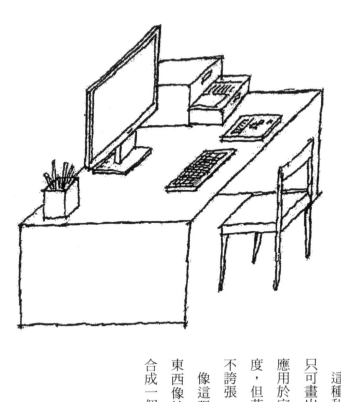

5 從單一物體進階到複雜的構圖

這種利用兩個相同圖形製造出立體效果的繪圖法，不只可畫出簡單的盒子、椅子，甚至還能將其畫法延伸，應用於室內設計。儘管此類畫法只能畫出由上往下的角度，但若說沒有這種畫法畫不出來的東西，可是一點也不誇張。

像這張桌子圖，乍看之下很複雜，但只要將桌上的東西像接下來介紹的那樣一個一個分開畫，然後再組合成一個整體，如此一來，再複雜的圖都變簡單了。

◎畫桌子和椅子

①

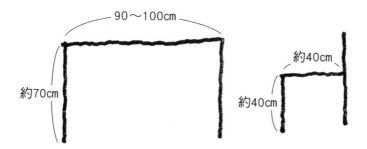

先畫自側面看的桌子和椅子，可以參考餐桌或書房實際桌椅大小。

②

在右上或左上各畫一張桌子和椅子，畫的位置愈遠，桌子和椅子的寬度就愈寬。這樣的圖隨便畫也不會出什麼大錯，所以請儘管憑感覺畫。

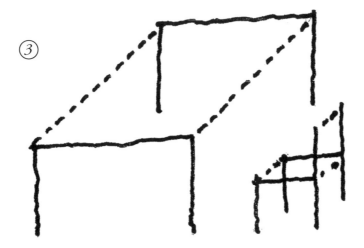

③

將兩者的角以虛線連接起來,桌子
和椅子的形狀便浮現出來了。

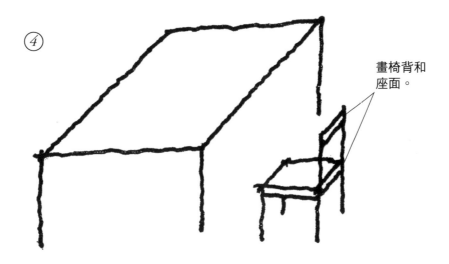

④

畫椅背和
座面。

簡單的桌子和椅子畫好了,另外
再將桌子拉出桌腳,替椅子座面
添加材質就可以了。

◎畫筆筒

　　畫個立方體的筆筒，這時候跟剛剛畫桌子和椅子一樣，畫第二個圖形時得先抓好角度。

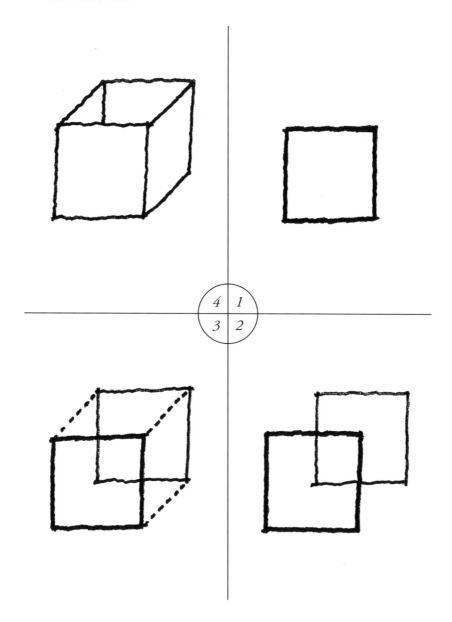

◎畫信件收納盒

畫一個下層呈抽出狀態的信件收納盒，重點是在一開始時就要畫上一個小小的長方形。

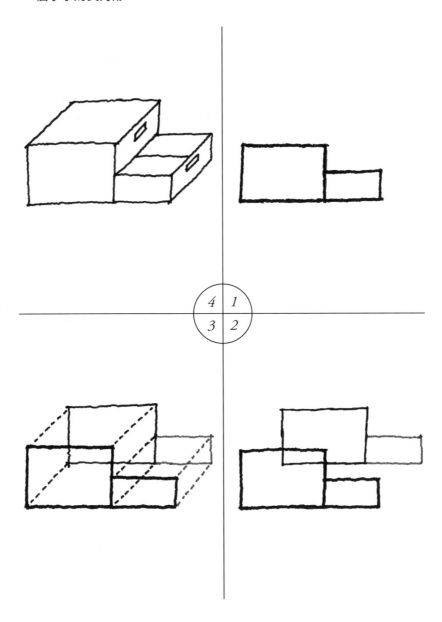

◎畫電腦

首先畫出電腦和鍵盤的側面。另一個相同圖形的角度，須和剛剛畫的桌子椅子一樣。

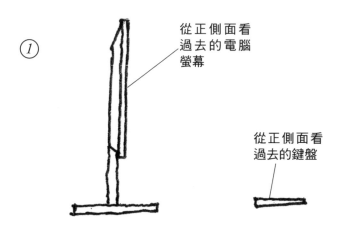

① 從正側面看過去的電腦螢幕

從正側面看過去的鍵盤

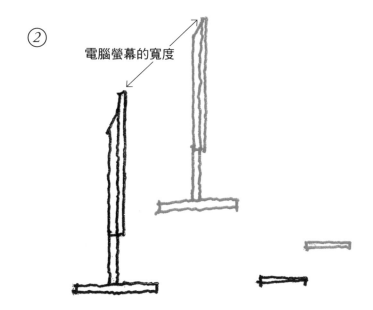

② 電腦螢幕的寬度

③ 將各點連起來,若覺得
電腦螢幕或鍵盤的形狀
不太自然,試著改變
一下寬度。

憑感覺調
整寬度

④ 再畫上螢幕畫面、底座及
鍵盤上的按鍵就完成了。

畫上開關和品牌logo

畫上按鍵

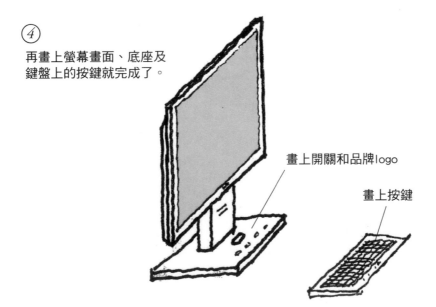

◎在桌上放置物品

在剛剛畫好的桌子上，放置各種物品，畫的時候須考慮到物品大小和桌子大小的比例問題。

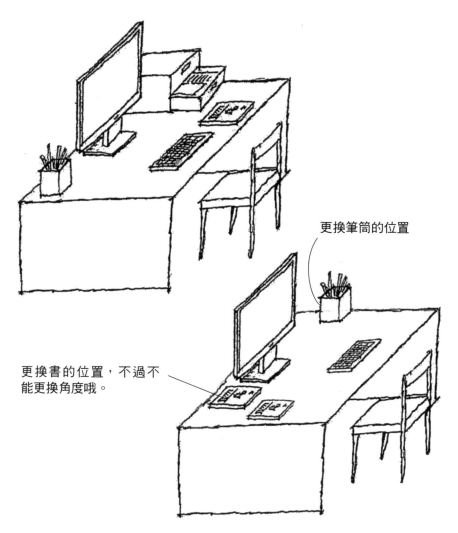

更換筆筒的位置

更換書的位置，不過不能更換角度哦。

本畫法毫無任何遠近感，因此即使像上圖那樣更換筆筒或書的位置，大小也只要維持一樣就可以了，不過須注意的是，縱深的角度一定要一樣。

把筆筒放在信件收
納盒上面

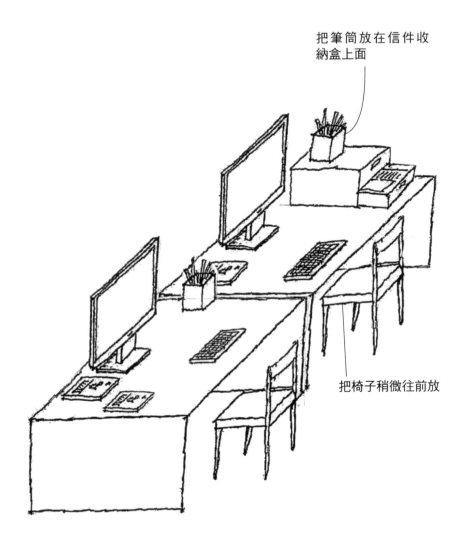

把椅子稍微往前放

再並排幾張桌子、加上幾張椅子,角度
只要保持一樣,怎樣畫都行。

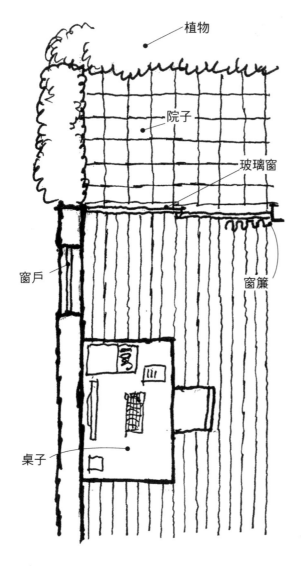

植物

院子

玻璃窗

窗戶

窗簾

桌子

平面圖

6 以桌子為中心，畫室內設計圖

現在要應用剛剛所學的桌子、椅子畫法，試著畫出室內設計圖。

假設桌子位於如左的房間平面圖位置，這次要一路畫到院子去。如果嫌太難，可以單畫室內擺設就好。

①畫地板和牆壁的線

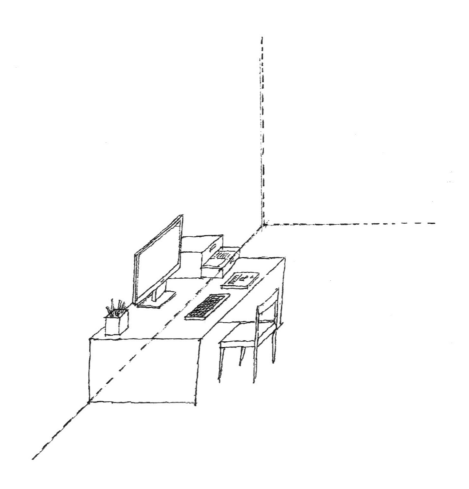

以畫好的桌子圖為基本，畫出地板和牆壁的
線。當然角度也要跟桌子圖一致。

②決定窗戶、落地窗等的線

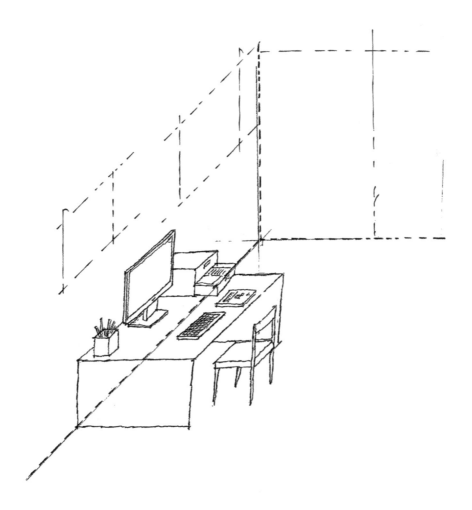

接著在牆面畫上窗和畫的框線，並決定玻璃窗的線。高度須
考慮桌子高度的比例，適當即可。通常桌子的高度約70公分
左右，因此玻璃窗的高度約其2.5倍應該就可以。

③畫上窗緣或畫框

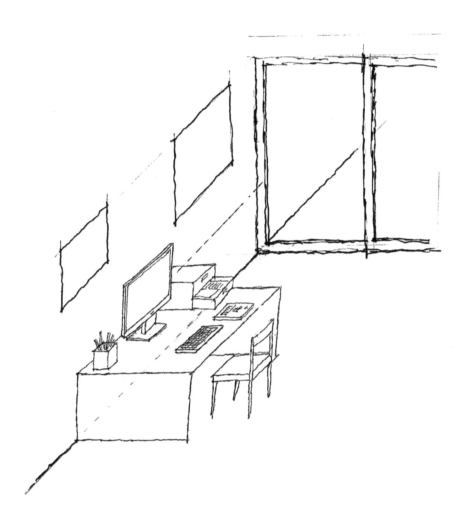

接著畫上玻璃窗的窗緣、窗框和畫框，玻璃窗的窗緣畫
稍微厚一點看起來比較寫實。另外，考慮到玻璃是透明
的，因此也要畫點窗外的景色。

④描繪細部

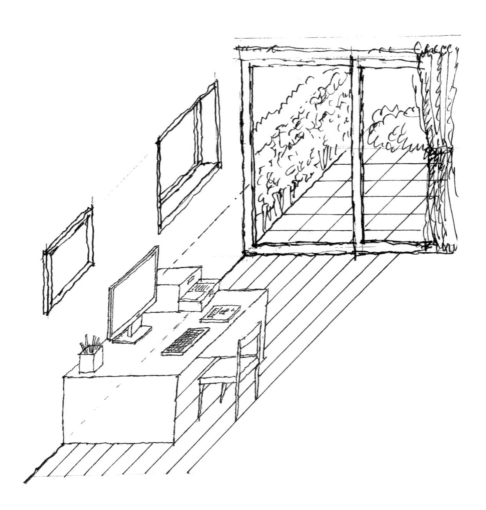

最後加上窗簾等細節，地板請畫上幾條平行線表
示紋路，其他像玻璃窗外院子的景致，也請畫上。

習題❶

這裡有一個附小抽屜的小盒子，請畫出俯瞰角度，可看到左側面的立體圖。

習題❷

如上圖有一張從側面看的沙發，請添上幾筆使其可看到座面。

練習題 *x*

解答❶

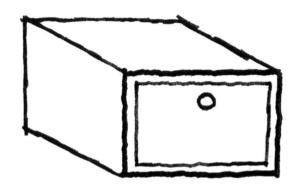

解答❷

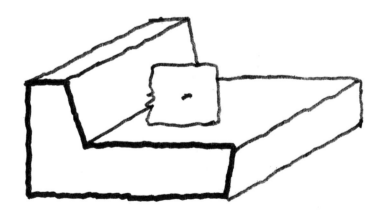

習題❸

上圖為形狀不規則之管子的斷面,試畫成一張從側面看過去的圖,並能看到管內空心的模樣。

習題❹

上圖為側面是三角形,用透明壓克力板做的餐廳門口立牌,試呈現其透明感並看得到文字。

解答❸

解答❹

專欄1　繪圖前的準備工作

　　不用說，繪圖或畫畫一定要準備的就是筆記本和繪圖用具了。不一定要用某些特定用具，以下只是提供不知該怎麼準備筆記本和繪圖用具的人做參考。

◎筆記本、畫本

　　完全空白、沒有畫線的筆記本也可以，有格線的筆記本，畫垂直水平線什麼的比較容易，因此較為推薦。個人認為格子大小在5mm到10mm之間的比較好用。筆記本大小基本上只要個人用習慣的就好，但若是方便攜帶、較小的筆記本，不論在電車上或休息時間也能畫畫，相當方便。

　　此外為了完稿方便，也可以在草稿上放上描圖紙來畫。

袖珍型的格線筆記本

格線筆記本

描圖紙

市售的描圖紙

◎繪圖用具

　　因為我們只是練習畫圖，不需要什麼特別的畫筆，但最好是平常就常用、好書寫的筆。自認是初學者的人，不妨用可以擦掉的鉛筆（鉛筆、自動鉛筆、握筆器），會比較適合。

　　先用鉛筆打草稿、再用繪圖筆完稿，也不失為一種方法。水性繪圖筆依粗細種類很多，大家可以挑自己喜歡的。

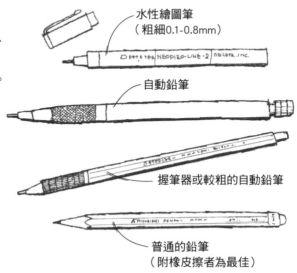

水性繪圖筆
（粗細0.1-0.8mm）

自動鉛筆

握筆器或較粗的自動鉛筆

普通的鉛筆
（附橡皮擦者為最佳）

◎尺

　　直線非常難畫，線一旦歪掉就無法畫出正確的位置和形狀了，因此在作畫時最好用尺，請準備小學生常用的那種小小的三角板或尺。

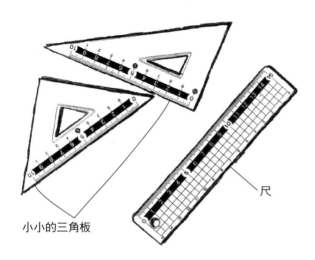

尺

小小的三角板

最簡單的立體應用

——平行移動法

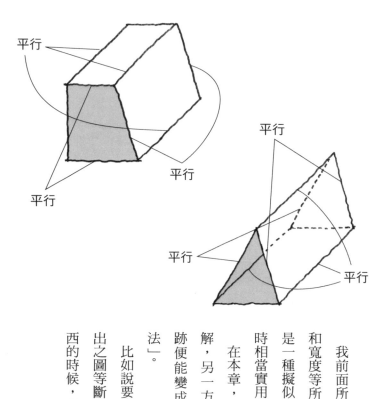

平行
平行
平行
平行
平行
平行
平行

1 平行移動法之原理

我前面所描述的「同次形法」，乃屬於縱深、高度、和寬度等所有面向都沒有消點的「平行透視圖法」。這是一種擬似立體的表現法，要思考建築物這種立體物體時相當實用。

在本章，一方面要讓此「平行透視圖法」更容易理解，另一方面由於平面只要經由「平行移動」其軌跡便能變成立體，因而在此將其命名為「平行移動法」。

比如說要畫出如上圖，將梯形往右上平行移動後所得出之圖等斷面形狀較為複雜的物體，或金太郎糖那類東西的時候，會非常實用。

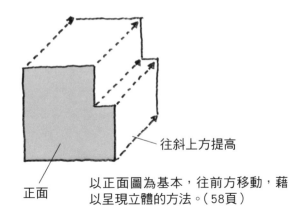

以平面圖為基本圖，再加上高度的畫法。（詳見54頁）

以正面圖為基本，往前方移動，藉以呈現立體的方法。（58頁）

以側面圖為基本，往橫向移動，而呈現出的立體圖形。（68頁）

2 分別自平面、正面和側面，描繪立體圖形

此平行移動法一共有3種。

縱深呈垂直

寬度為水平

高度呈斜的

高度呈垂直

這種平行移動法會依畫出的圖形不同而看起來像較奇怪的角度。上面兩個圖其實一模一樣，但可能因為人們通常習慣把「高度」看做垂直，下圖看起來會比上圖自然。因此請盡量把「高度」畫成垂直。

4 如何決定平行立體圖的構圖

平行立體圖在畫高度為垂直時，會因平面圖的角度不同，而使構圖產生極大的不同。因此在繪畫時請採取能讓你想表現的那一面大大突顯出來的角度。

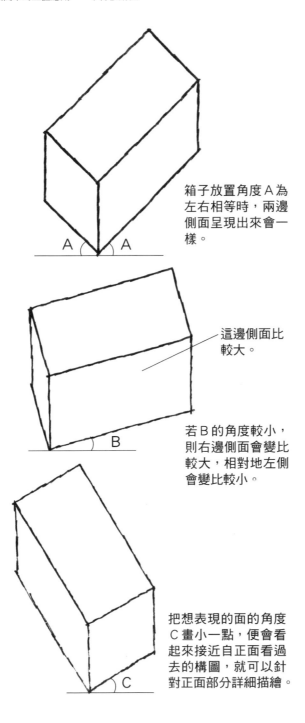

箱子放置角度Ａ為左右相等時，兩邊側面呈現出來會一樣。

這邊側面比較大。

若Ｂ的角度較小，則右邊側面會變比較大，相對地左側會變比較小。

把想表現的面的角度Ｃ畫小一點，便會看起來接近自正面看過去的構圖，就可以針對正面部分詳細描繪。

平行立體圖在畫高度為垂直時，會因平面圖的角度不同，而使構圖產生極大的不同。因此在繪畫時請採取能讓你想表現的那一面大大突顯出來之角度。

① 如圖，在一個大檯面上有兩個四角形，小的凸出來，大的凹進去。

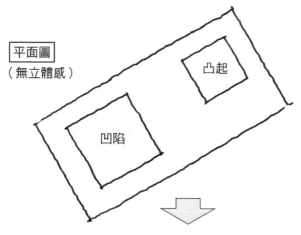

平面圖
（無立體感）

凸起

凹陷

② 把小的四角形的角垂直往上延伸，高度可隨意畫。檯面部分和大四角形的四個角則垂直往下延伸，縱深也是隨意。

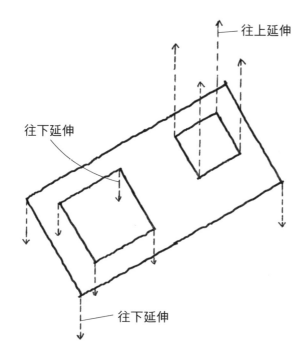

往上延伸

往下延伸

往下延伸

③　讓各垂直線高度都一致，將線的
　　前端連接起來。

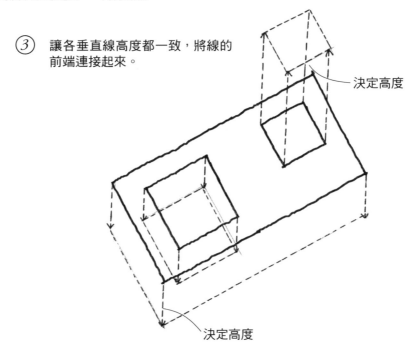

決定高度

決定高度

④　把會被擋住的線擦掉，其他線
　　用力畫清楚，便完成了。

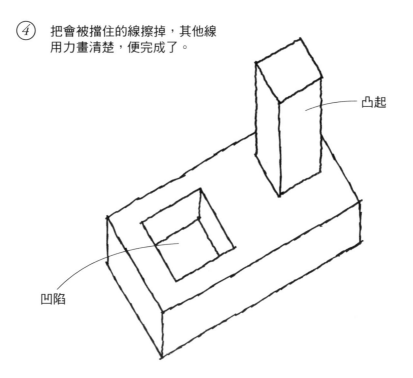

凸起

凹陷

① 畫一個中島型廚房平面圖

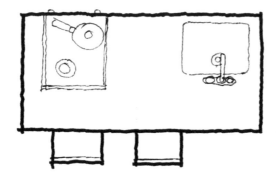

② 轉一個角度，讓構圖簡單明瞭。角度隨意。

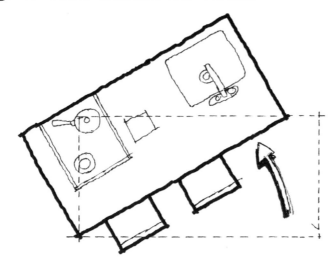

56

③ 餐桌四個角往下畫垂直線，高度請配合
平面圖大小與合乎比例的尺寸。椅子、
座椅高度和椅背憑感覺畫即可，
若覺得比例不太對，立即調整。

④ 在餐桌和廚房系統設備畫上餐具等小物，
再替椅子加上椅背就完成了。

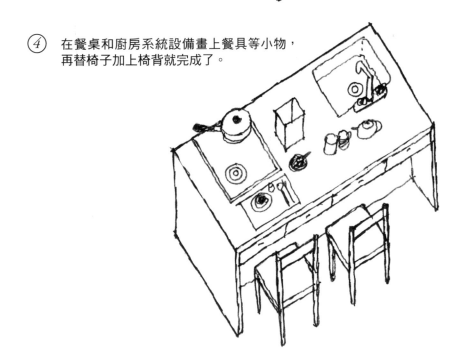

① 下圖為房子形狀的正面圖，現在要利用此圖來畫有縱深的立體圖。

正面圖

② 將正面圖往斜上方移動

③ 決定縱深，移動距離愈長屋子形狀便愈長，愈短則愈小。

縱深

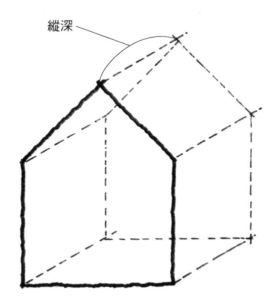

④ 擦掉會被擋住的線，以實線描上外形便完成。

① 將下圖畫成一有複雜凹凸形狀之正面圖。

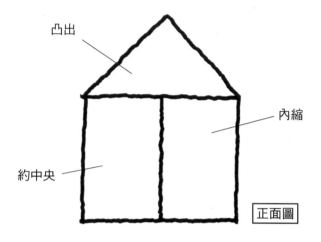

凸出

內縮

約中央

正面圖

② 以圖①為基準,將凹下去的部分往右斜上方平行移動,
凸出的部分則往左下平行移動。

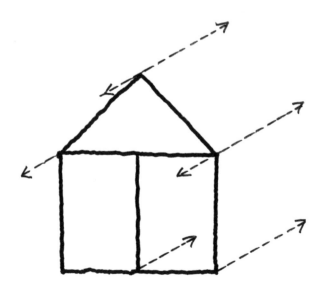

③　決定凸出的長度，和凹陷的距離。

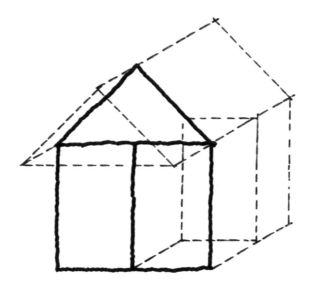

④　選擇會被遮住的線和要表示的線，再用力畫清楚，便完成了。

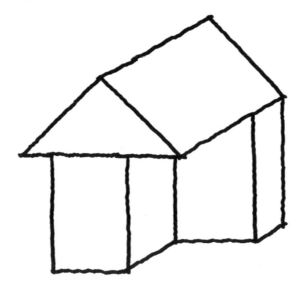

① 下圖為一附烤箱的廚房系統設備正面圖。

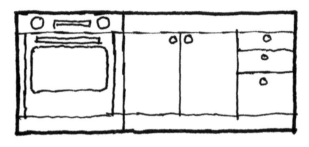

② 自廚房系統設備上方的角往左斜上方拉出平行線，角度和方向皆隨意。抽屜等廚房系統設備往前凸出去的東西，則往反方向畫平行線。

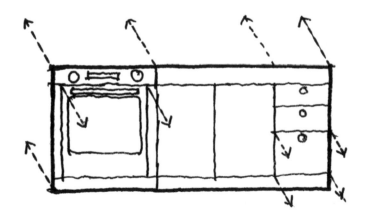

③ 在廚房系統設備的檯面，畫上瓦斯爐和水槽的草圖，抽屜和烤箱門也要記得畫。

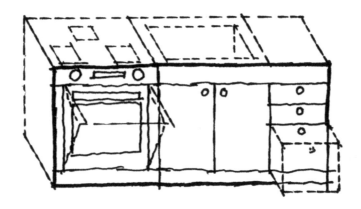

④ 接著再畫上水龍頭、排水口、抽屜內部等，就大功告成了。

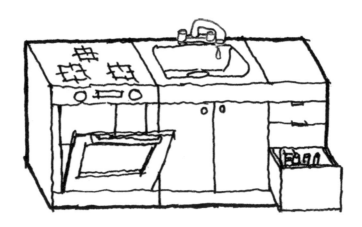

◎畫擴音器

水平垂直線連接起來，
就完成了。

畫一個擴音器的正面
圖。

④ ①
③ ②

在決定縱深時，須考量
與正面圖協不協調。

從擴音器邊角往右斜上
方拉平行線。

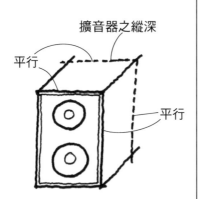

擴音器之縱深

平行

平行

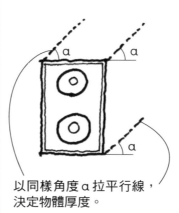

α

α

α

以同樣角度α拉平行線，
決定物體厚度。

◎畫電視機

擦掉多餘的線,再把需要
的線用力畫清楚,便完成。

畫電視機的正面圖。

⟨ 4 | 1 ⟩
⟨ 3 | 2 ⟩

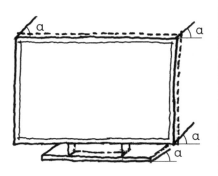

電視機螢幕是薄型的,因
此不須畫太厚,但底座須
畫出縱深。

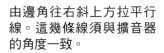
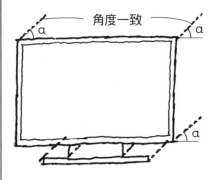

由邊角往右斜上方拉平行
線。這幾條線須與擴音器
的角度一致。

◎畫電視櫃

①

畫個電視矮櫃的
正面圖。

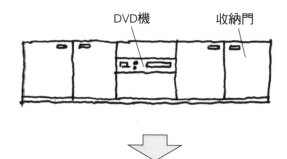

DVD機　　收納門

②

矮櫃每個角都往
右上畫平行線，
角度要和擴音器、
電視一樣。

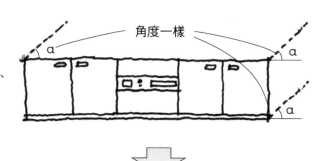

角度一樣

α　α　α

③

決定縱深，至於
縱深的寬幅，須
和平面圖上原有
的長度相同。

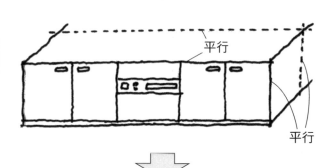

平行

平行

④

把線畫清楚就完
成了。

◎組合起來就大功告成！

把分開畫的圖組合起來。只要縱深的角度一致，東西不管擺在哪裡，此平行圖都能成立，因為這樣的平行圖並沒有消點。現在就畫一些自己喜歡的擺設吧。

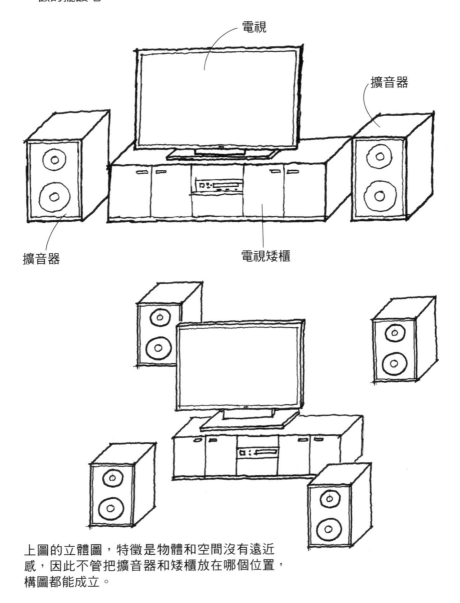

電視

擴音器

擴音器

電視矮櫃

上圖的立體圖，特徵是物體和空間沒有遠近感，因此不管把擴音器和矮櫃放在哪個位置，構圖都能成立。

11 如何從側面畫平行立體圖

以此平行移動法所畫出的構圖，取決於平行移動的方向和角度。

椅子的側面

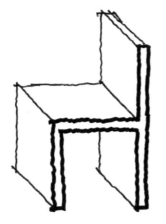

若將圖中椅子的側面圖往左上平行移動，便能強調座面。

另一方面，若往右上平行移動，就便成了強調椅子背面的構圖了。

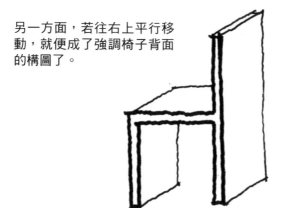

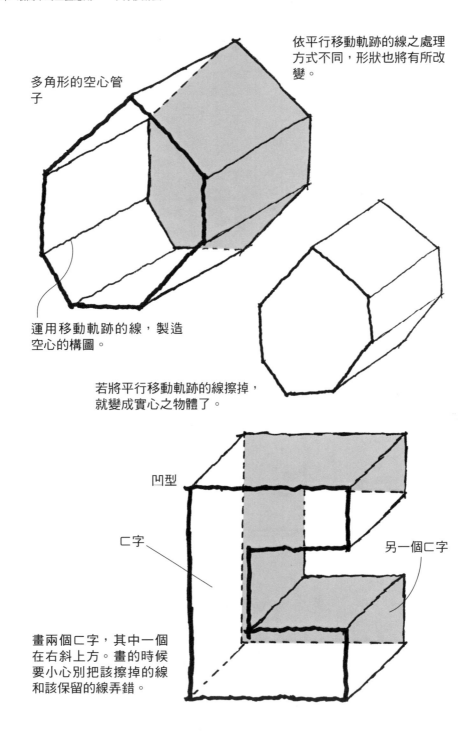

依平行移動軌跡的線之處理
方式不同,形狀也將有所改
變。

多角形的空心管
子

運用移動軌跡的線,製造
空心的構圖。

若將平行移動軌跡的線擦掉,
就變成實心之物體了。

凹型

ㄷ字

另一個ㄷ字

畫兩個ㄷ字,其中一個
在右斜上方。畫的時候
要小心別把該擦掉的線
和該保留的線弄錯。

69

① 畫廚房系統設備的側面。高度估算為約90公分，
　厚度則約65公分。

② 從廚房系統設備的角往右斜上方拉平行線。為配
　合高度65公分，則微波爐和門的寬度應各約45公
　分和30公分。

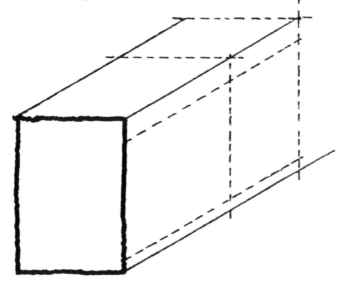

③ 劃分水槽、瓦斯爐、和門。不管過遠或過近，寬度都不會像透視圖那樣變得愈來愈小。

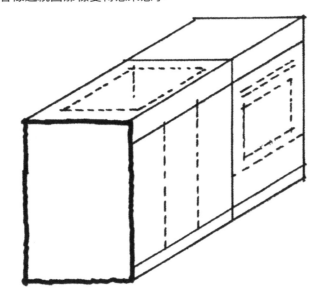

④ 畫上烤箱、門、抽屜，便完成了。

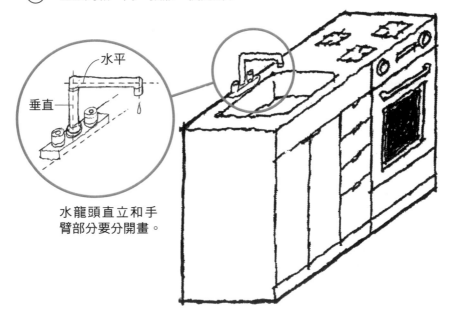

水平

垂直

水龍頭直立和手臂部分要分開畫。

L型廚房系統設備之
畫法

平面圖

① 畫廚房系統設備的側面。從廚房系統設備邊角，往右斜
上方拉平行線，平行線的角度隨意。

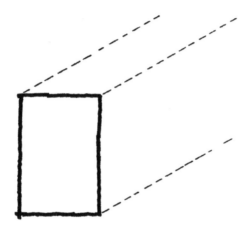

② 決定L型彎曲的位置。烤箱微波爐即使在裡面，在平行
圖上的大小還是不會變的。

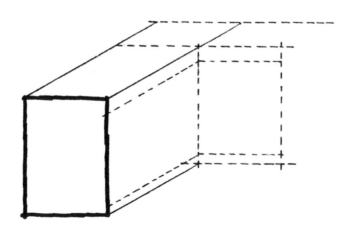

13 〈應用〉從側面、正面畫廚房系統設備和室內擺設

③ 畫水槽、櫥櫃門、烤箱等正面圖之草圖。門的寬度
也無關乎遠近，畫一樣大小即可。

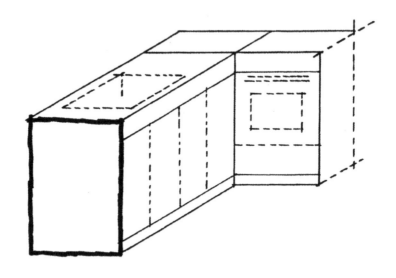

④ 畫上水龍頭、櫥櫃門的把手、烤箱上的按鍵，廚房系統設
備就完成了。

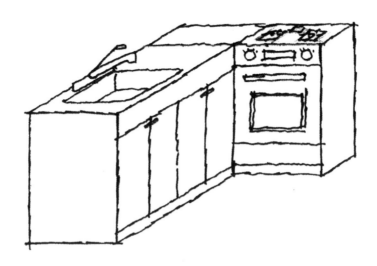

⑤ 接下來畫廚房中的擺設。如圖，畫出入口、吊櫃、抽油煙機，都要與廚房系統設備平行。出入口的大小請以廚房系統設備設定的高度90公分為基準。

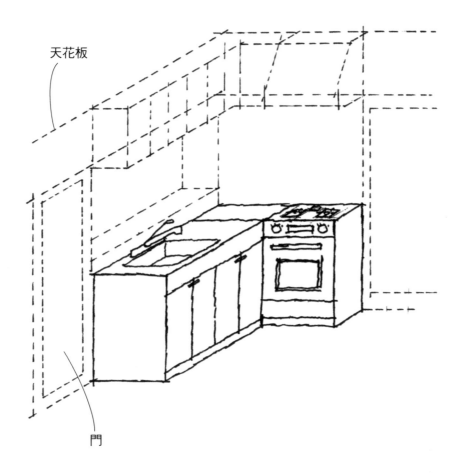

天花板

門

⑥　最後再畫上廚房用的鍋子、餐具等小物以及牆上磁磚等，廚房
　　就大功告成了。

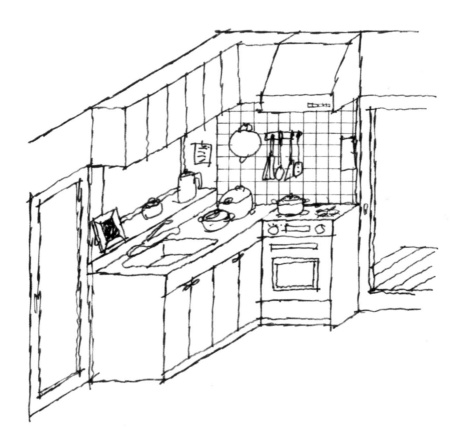

◎由平面描繪

① 畫一輛由上往下俯瞰角度
的汽車,方向為斜的。

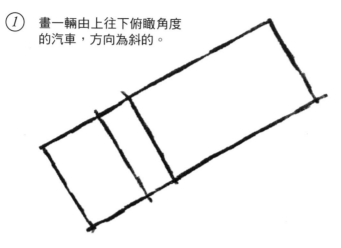

② 以車子前蓋的位置為基準,乘坐部分往上畫垂直線,引
擎等往下畫垂直線,高度憑感覺決定即可。

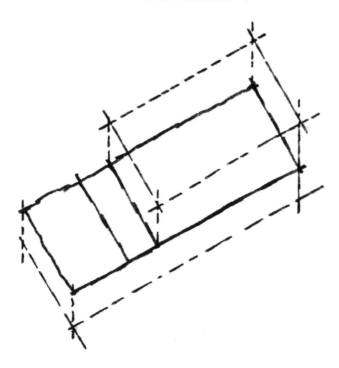

③ 接著畫呈傾斜的擋風玻璃和橢圓型車輪的
草圖。

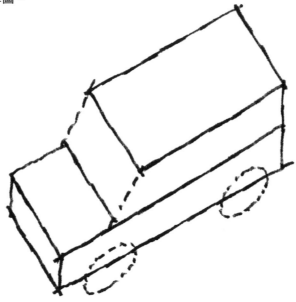

④ 最後畫上車燈、後視鏡、輪胎等
便完成了。

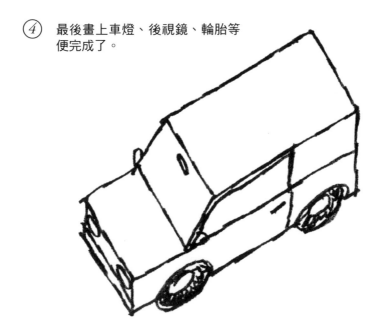

◎從正面畫

① 畫汽車的正面圖。

② 各角皆往斜上方拉平行線，縱深憑感
覺決定即可。

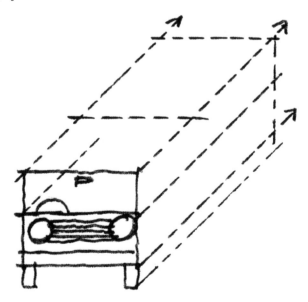

③ 乘坐部分往內縮，其他部分便依個人喜好畫即可。

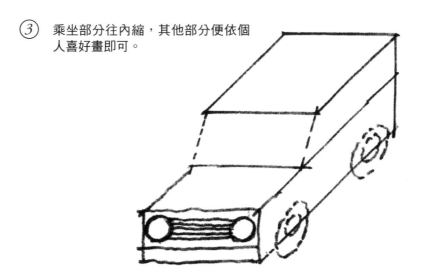

④ 畫上方向盤、後視鏡、輪胎等便完成了。

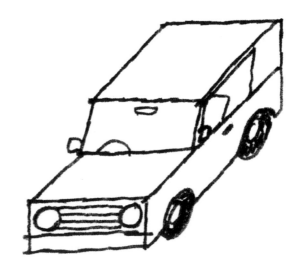

◎從側面畫

① 畫一輛汽車的側面圖，形狀盡量畫簡略一點，會比較好畫。

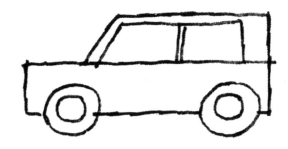

② 往前方、斜上方處拉平行線。

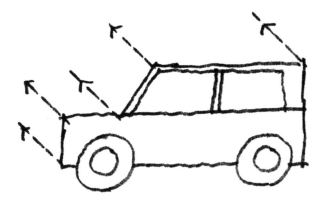

③　汽車的寬幅、縱深，畫得看起來自然就好。

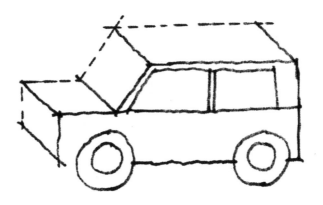

④　最後畫上車燈、後視鏡等便完成了。

習題❶

上圖為一個由上往下看，附抽屜的櫃子，
試利用平行移動法將其畫成立體圖形。

習題❷

此為一沙發之側面圖，試利用平行移動
法將其畫成立體圖形。

習題❸

此為一把斜放之椅子的平面圖，試利用
平行移動法將其畫成立體圖形。

習題❹

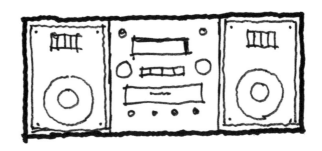

此為一組合音響之正面圖，試利用平行移
動法畫成看起來像立體的。

解答❶

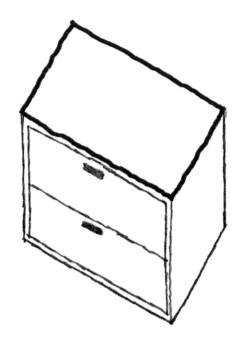

從方塊各個角往下畫長度一樣的垂直線，將垂直線尾端連起來，就能畫出底部，然後再隔出抽屜即可。

解答❷

自沙發側面圖之各角往左斜上方拉平行線，以展現座椅部分。寬度適當即可，這將決定沙發的大小。

解答❸

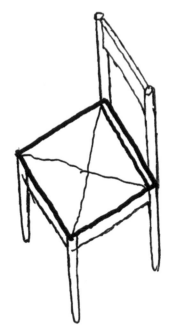

椅背之角部分垂直往上拉平行線，椅腳部分則垂直往下畫平行
線，座椅的設計可依自己喜好畫上。

解答❹

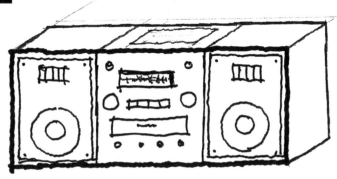

自組合音響各角往斜上方拉平行線，厚度自由決定，音響上方
的設計隨個人喜好畫即可。

透視圖消點的數量

所謂空間乃由寬度、縱深、高度組合而成之立體，因此實際上之消點最多會有3個，原則上並沒有四個或五個消點之透視圖。

◎單點透視圖

單單縱深有消點，叫做「單點透視圖」。

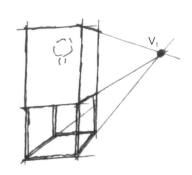

◎兩點透視圖

寬度和縱深有消點，叫做「兩點透視圖」。

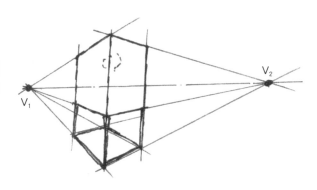

◎三點透視圖

縱深、寬度、高度三者皆有消點，就叫做「三點透視圖」。

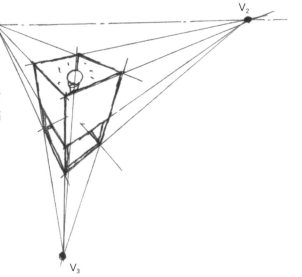

第3章

簡簡單單就能表現遠近感

——相似形法

相似圖形

畫一大一小正方形，並將各角連起來，看起來是不是就像個立體的物品了？

利用兩個相似圖形便能表現出立體感之原理

所謂相似圖形即兩個形狀相同、大小不同的圖形，將這兩個大小不同的圖形以相同角度排列，便能製造遠近感，看成是立體了。兩個圖形大小差異愈大，愈能強調遠近感。

此種圖法與前面所述「將兩個相同圖形畫在一起，便能得到立體效果」的描繪法原則上相同，此畫法是藉由將兩個大小不同的相似圖形排列，製造出立體效果。

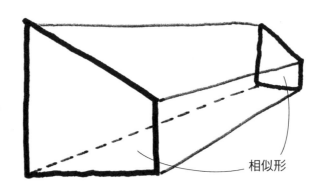

將兩個大小不同的梯形各角連起來，就能畫成一個像細長房屋的梯形棒子。

相似形

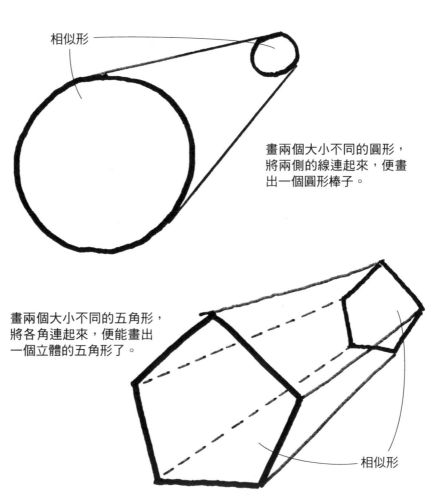

相似形

畫兩個大小不同的圓形，將兩側的線連起來，便畫出一個圓形棒子。

畫兩個大小不同的五角形，將各角連起來，便能畫出一個立體的五角形了。

相似形

① 畫一個正方形。

② 再畫一個與之形狀相同但大一點的相
　似圖形，位置隨意。

大小相似圖形

利用相似形法畫出簡單的立體圖形

③　將兩個正方形的角連接起來。

連起來

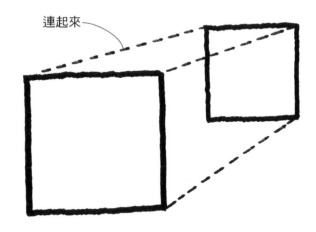

④　把該隱藏的線擦掉，一個立體圖形便出來了。

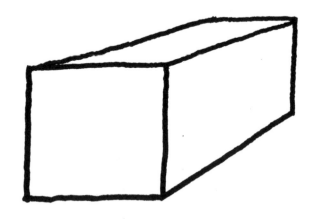

① 畫一個長椅的側面。

② 於右上方再畫一個較小的相似圖形（須看得到座面）。

③ 將各角連接起來。

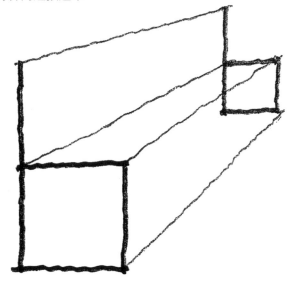

④ 決定椅子材質的厚薄和椅背等設計,替長椅做最後修飾。

① 畫一個四角形空箱子。

4

利用相似形法畫空箱子

② 畫一個比其更大、形狀一樣的四角形，把小的四角形包在裡面的話，就能呈現出能看得到空箱內部的效果。

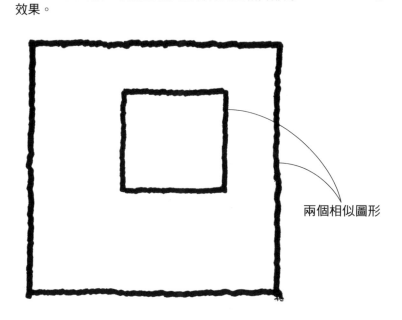

兩個相似圖形

③　把各邊角（角的內側）連接起來。

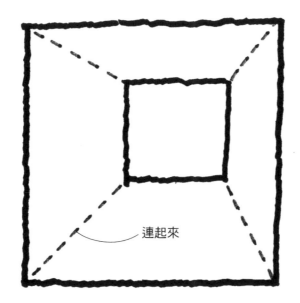

連起來

④　一個由側面看過去的空箱子便完成了，畫室內設計圖時可運用上。

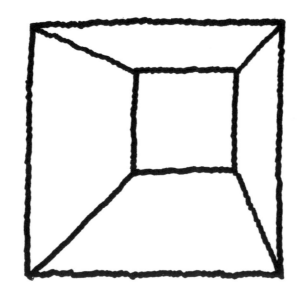

① 畫兩個大小不一的蟲籠，並列在一起。依並列位置
　不同，將會產生各種不同的角度，因此建議大家不
　妨多多嘗試。

② 將兩側面圖各角連接起來。

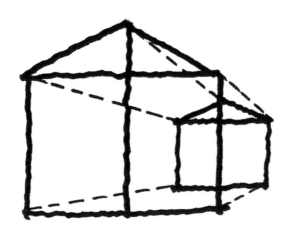

③　畫上蟲籠的格子。

④　接著畫上裡面的蟲、餌和吊繩等，
　　便完成了。

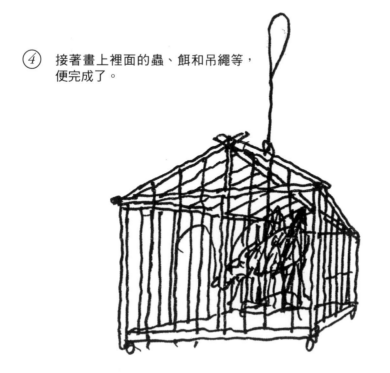

① 畫兩個大小不一電車之正面圖，正面圖的大小差距愈大，
則畫出來的車廂愈長。

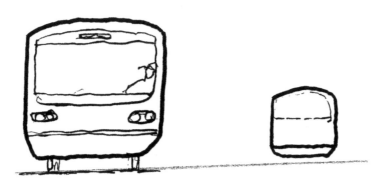

② 將車廂各角連接起來，較小車廂之正面圖，實際上是
面對後面的，因此看不到車窗和車燈。

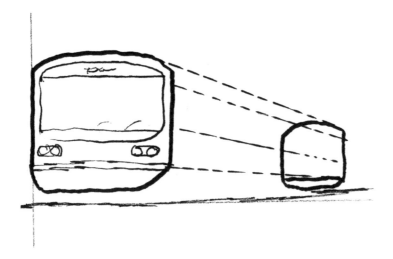

③ 畫側面的車窗和車門等等,依分割法畫出具遠近感的側面,
概略地畫即可。(請參照170頁的專欄5)

④ 接著畫上車輪、軌道、車窗即大功告成。

① 畫兩個大小不一的大樓平面圖形，一上一下，兩個平
面圖形大小差距愈大，則畫出來的大樓愈高。

② 將平面圖形之各角連接起來。

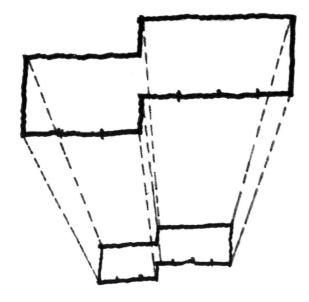

③ 畫大樓正面外觀的柱子和窗框。

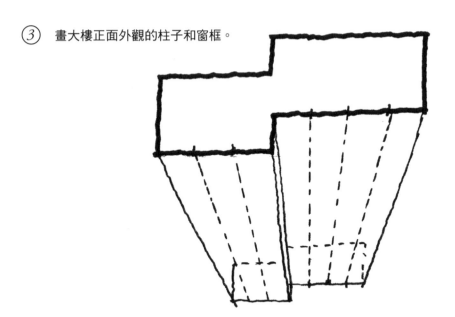

④ 再畫上地面的盆栽、道路、
中庭即完成。

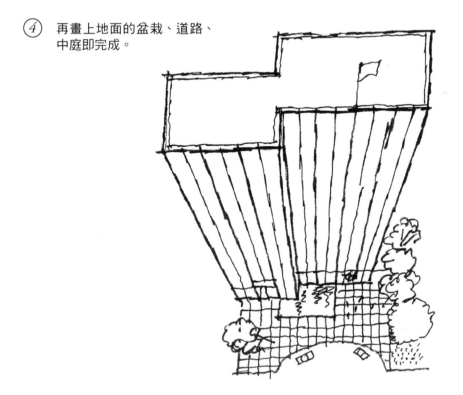

① 畫兩個大小不一的浴室平面圖形,小圖一定要放在大圖
裡面。此時若兩圖大小差距太大,會看起來像一口很深
的井,因此要特別注意。

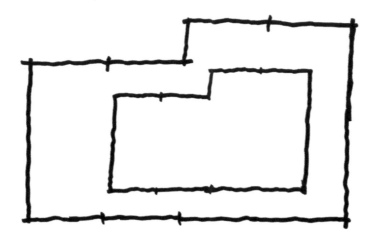

② 將各角和角落都連接起來。

③　在小圖中畫地板的磁磚、浴缸等草圖。

④　再畫上門、板凳、香皂、洗臉台等，便大功告成。

習題❶

這是一張沙發的側面圖，試以相似形法
畫出立體之沙發。

習題❷

試將以上圖形用相似形法畫成立體圖形。

習題❸

上圖為冰箱之正面圖，試利用相似形法
畫出立體之冰箱。

習題❹

上圖為一個房子之形狀的圖形，試畫出看
起來為空心之內部。

解答❶

為了畫出看得到座面的構圖，需將較小的相似圖形
畫在左上方。

解答❷

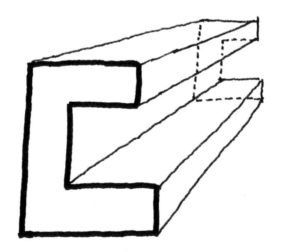

較小的相似圖形須畫在右側，好讓右側凹進去之部
分看得到。將各點連接起來，擦掉會被擋住的線，
如此便完成了。

解答❸

在冰箱稍微旁邊處畫一個比冰箱正面稍小的正面圖，相似圖形太小會讓冰箱變得很厚，因此須特別注意。

解答❹

為了突顯內部，較小的相似圖形須畫在裏面。

將內接圓A的正方形抓出消點，畫
出如右圖般的圖。

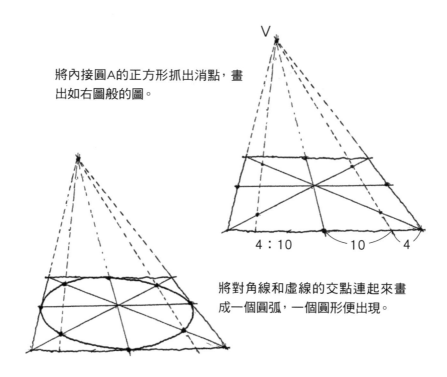

4：10　　10　　4

將對角線和虛線的交點連起來畫
成一個圓弧，一個圓形便出現。

　　圓的透視圖畫出來會很像橢圓，但其並非正確的橢圓。並且形狀也會
因視點高低而有所不同，視點較低形狀看起來會比較扁，較高看起來會
比較飽滿。
　　如何在透視圖上畫出內接圓的正方形，其實有固定畫法，但在此我們
不需要太在意精確度，只要依正方形的位置，憑感覺決定差不多的縱深
就好。

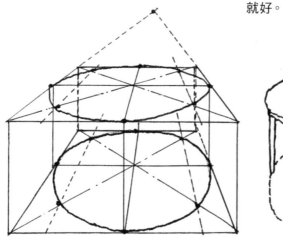

圓的形狀會因視點高低而不同。

專欄3 如何畫從斜角看過去的圓

　　開始素描後會發現，由斜上方或斜的側面看過去的圓桌或拱形等圓形的機會並不算少。

　　先來給大家介紹一下將一個圓分成8等分時的左右比吧。

半徑1之圓A可分割成如下圖。

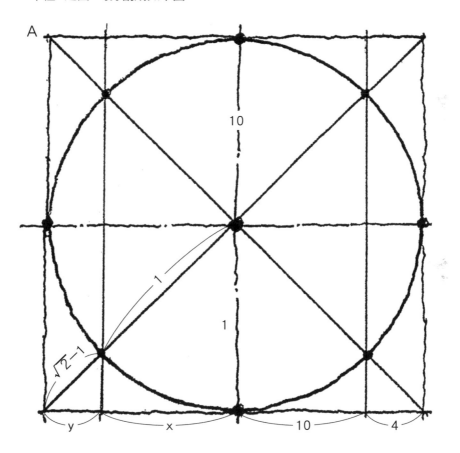

$$x : y = 1 : (\sqrt{2}-1)$$
$$\fallingdotseq 1 : 0.4$$
$$= 10 : 4$$

109

第 4 章

你也可以畫得跟建築師一樣

——消點法

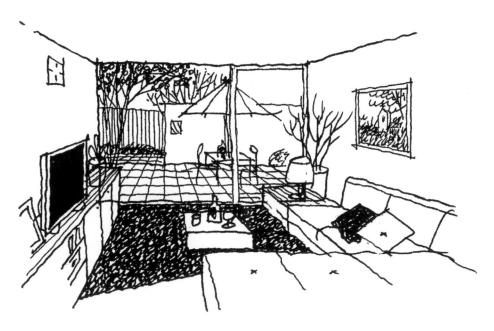

1 抓好消點，圖形就能變立體之原理何在？

簡單來講，物體之所以會看成是立體，乃因近的東西看起來比較大，遠的東西看起來比較小的關係。如圖，立方體愈往深處會愈變小，將其稜線延長，最後交接於一點，那個點就叫做消點。

因為空間是立體的，我們通常都以3個消點來辨別遠近。在此我們要學的是較容易的，如何單以物體縱深之一個消點來畫立體圖。

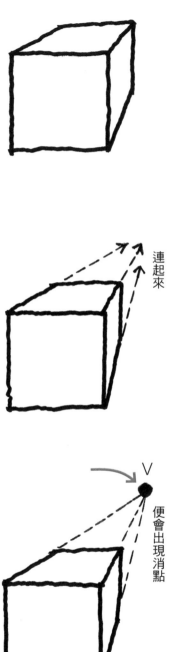

連起來

便會出現消點

V

112

2 該怎麼決定構圖？

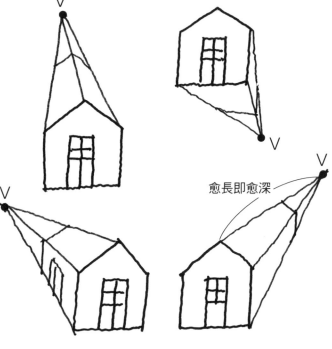

愈長即愈深

畫圖時，儘管有時畫的東西就在眼前，但有時卻也必須憑想像來畫。

不論如何，都得先決定構圖，也就是角度，至於如何決定，就得依我們看物體的位置而定了，也就是說消點的位置將決定一切。

上面四個圖的共同點就是房子的形狀，為從正面看過去的房子略圖。儘管房子形狀一樣，但因消點位置不同，所畫出來的圖的角度也就大不相同。

① 畫一個房子斷面圖，消點隨意決定。若消點設定在上方，會比較強調地板，相反地若消點設定在下方，將會變成較強調天花板之構圖。

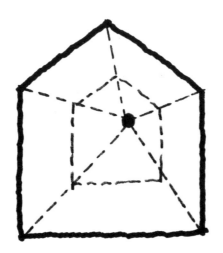

② 接著將各角與消點連起來，適當決定縱深，屋頂的斜度、垂直水平的線都是平行的。

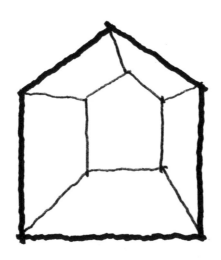

① 下圖為和前頁一樣圖形的房子，現在要畫
的是建築物的外觀，消點的位置可任意決
定，然後將各角與消點連接起來。

② 接著再適當決定縱深即完成，別忘了在側面畫
上窗戶和門哦。

4

畫建築物外觀的訣竅──消點要設定在外側

115

5 設定好消點，畫立方體

厚度的線須畫得與各邊平行。

畫一個自側面看過去的四方形。

4	1
3	2

把消點與各角連接起來，適當決定厚度。

在適當處設定消點。若設定在上側，則會變成由上往下俯瞰之構圖；若設定在右側，則會變成較強調右側面之構圖。

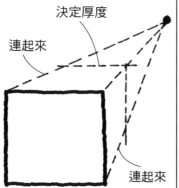

決定厚度

連起來

連起來

設定消點

6 設定好消點，畫一個由下往上看的立方體

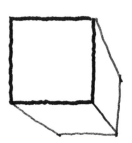

畫上各邊的平行線，如此一來由下往上看的構圖便畫好了。

要畫一個由下往上看的立方體構圖，首先得畫一個四方形。

4	1
3	2

厚度的線可任意決定。要讓立體薄一點或厚一點，都隨個人喜好。

將消點設定在圖形的下方。消點愈下方，愈能畫出由下往上看的構圖。

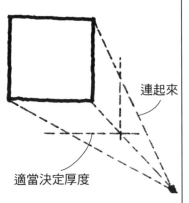

連起來

適當決定厚度

設定消點（設定在下方，才能畫出由下往上看之構圖）

7 如何畫一張從側面看過去的椅子

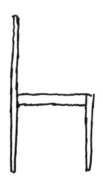

將椅子的材質增添點厚度，便完成了。

先畫一個從側面看過去的椅子圖形。

4 1
3 2

適當決定椅子的縱深（椅子的寬幅）。

消點要設定在哪裡都行，但為了要能看到椅子的座面，因此設定在右上方，然後將椅子各角與消點連接起來。

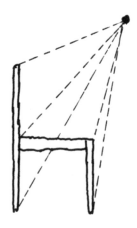

幫椅子的材質增添厚度，就完成了。

這次要畫一張由正面看過去的椅子。首先畫一個椅子的正面圖。

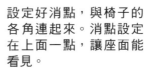

憑看過去的感覺，適當決定縱深。

設定好消點，與椅子的各角連起來。消點設定在上面一點，讓座面能看見。

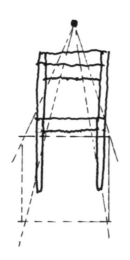

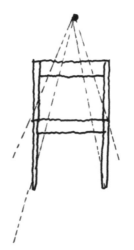

8

設定好消點，畫一張從正面看過去的椅子

① 畫一個四方形座鐘之正面圖。

② 在任意位置設定消點，設定好後將其與鐘
的各角連接起來。

如何畫一個從正面看過去的座鐘

③　接著決定鐘的厚度，愈淺鐘的厚度則愈薄，
　　愈深則愈像箱型。

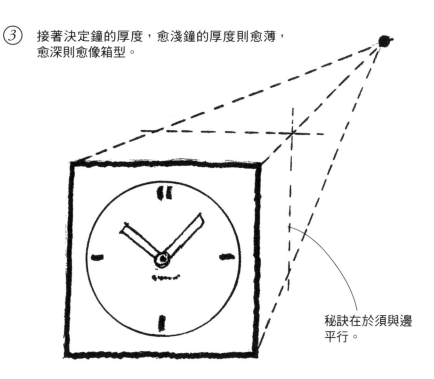

秘訣在於須與邊
平行。

④　在上面及側面畫上該有的東西，這樣就完成了。

① 先畫一個掛鐘的側面，並決定消點。

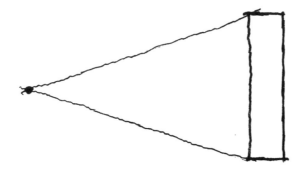

② 畫一條線隔出掛鐘的表面，決定縱深，使縱深看起來為一個梯形。

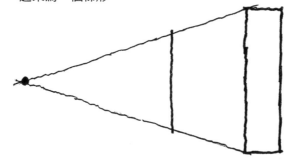

③ 掛鐘表面的梯形之對角線的交點，即為掛鐘時針的中心位置。畫線標出 3 點、9 點，及12點、6 點的位置。

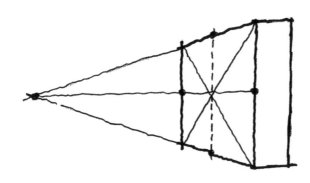

122

④ 為畫出時鐘的圓形，如下圖般取10：4之比例的點（請參照109頁專欄 3 ），將其和消點連在一起。其與對角線之交點便為圓通過的位置。

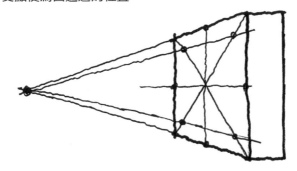

⑤ 將 8 個交點以曲線連接起來，一個從斜側面看過去的圓形便完成了。

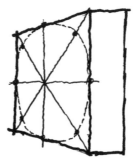

⑥ 最後畫上掛鐘的短針、長針和時間，就大功告成了。

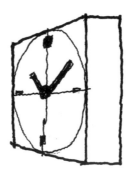

① 首先分別畫好椅子和桌子的側面圖。

② 設定好消點，再將其與椅子、桌子之各角連接起來。

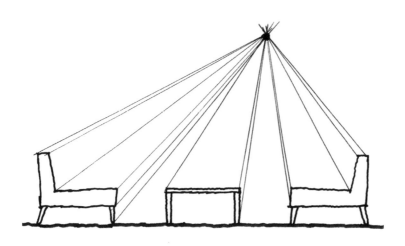

11 如何以一個消點，畫出客廳的桌椅組合

③　隨意決定縱深。

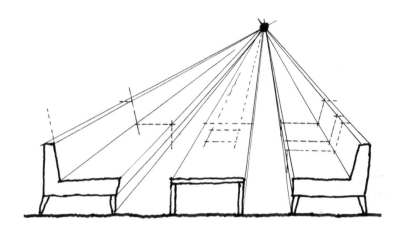

④　最後再畫上抱枕、書，並修正一下形狀，便完成了。

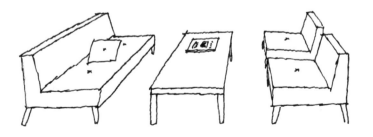

⑤ 接著來畫室內擺設和室外的景象，首先概略地畫一下室內外的平面
圖。

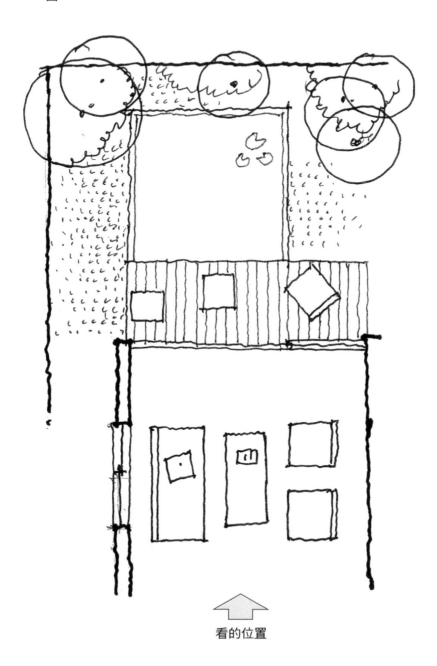

看的位置

⑥　在桌椅組合的另一邊，畫上面對外面的落地窗。落地窗畫得愈大，則顯得房間看起來愈小；畫得愈小，則顯得房間愈大。

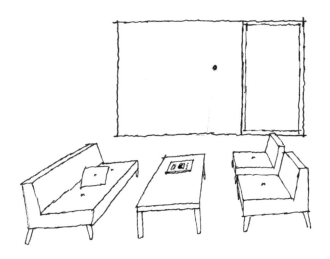

⑦　桌椅組合的消點和室內的消點為同一個，因此地板和牆壁、牆壁和天花板的交點都要和消點連接起來，這樣是不是就看起來像桌椅組合擺放在屋子裡面了呢？

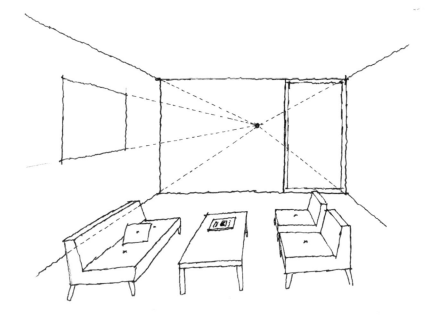

(8)　將室內陳設縱深的延長線，全都與桌椅組合的消點
　　　集中在一起。

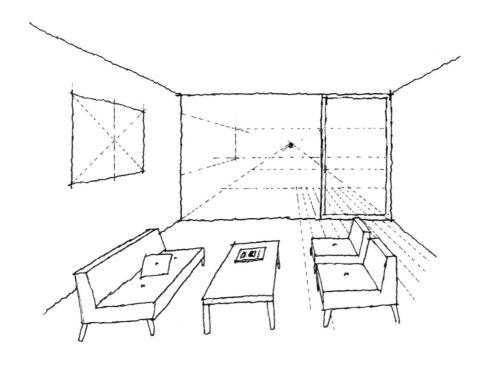

①　試著畫上木質地板的線。
②　試著畫出從落地窗看到的窗外景色，
　　不須特別在意縱深，縱深的線最重要
　　的是正確畫出往消點集中的水平線和
　　垂直線。

⑨ 將延伸至庭院外木板上的線畫出後，不僅能強調縱深感，同時也能
讓室內陳設和屋外空間一體化，看起來空間較為寬敞。玻璃窗的玻
璃畫成不透明也可以，但若畫的是透明玻璃窗，只要把外面的景色
也畫上，屋外的生活感便能立刻湧現。

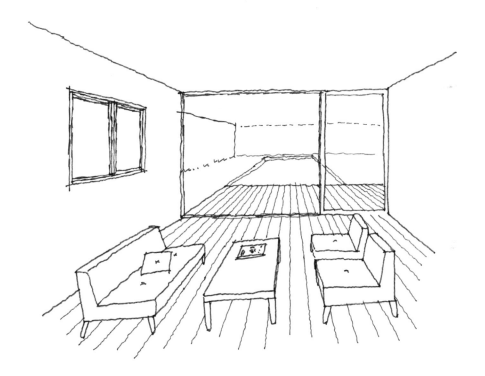

⑩ 試著別在意消點，將外面木板畫上椅子和桌子看看。如果覺得看起來歪歪扭扭，就擦掉重畫，一直練習到能融入構圖為止。

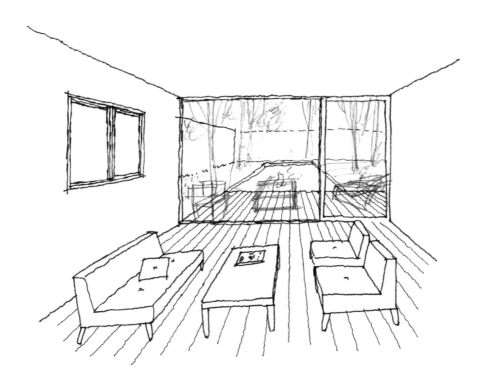

⑪　樹木的畫法非常難，因此只要畫簡單的樹就行了。若從窗外看出去的
風景也能用心畫好，整個室內陳設也會看起來相當令人心曠神怡。除
此之外，擺在屋內的立燈、觀葉植物等不妨也畫上。如此一來，屬於
你自己、獨一無二的室內擺設就完成了。

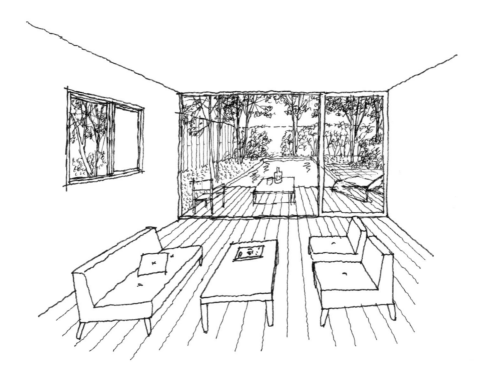

① 首先畫一個建築物外觀的某一面（立面圖）。

② 將消點設定在右側。

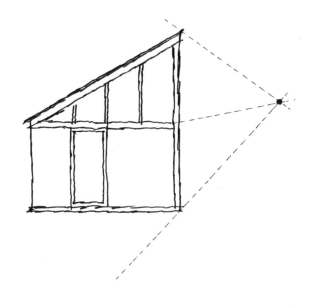

③　適當決定建築物的縱深。

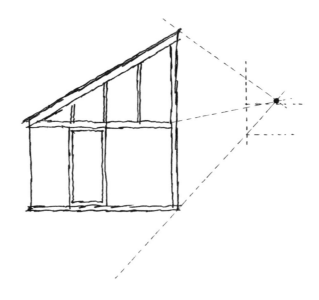

④　如此一來，建築物約略的形狀便完成了。但還需要畫上建築物
　　的外觀（庭院等外面的模樣）。我們設定成跟平面圖一樣。

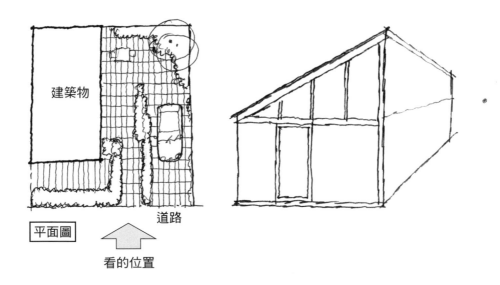

建築物

道路

平面圖

看的位置

⑤ 接著適當畫一下建築物室內的線與右側牆面的設計、玄關小徑、車庫等草圖。畫好後，一邊端詳圖一邊各方面思考看看建築物的外觀、車庫周圍該怎麼設計。

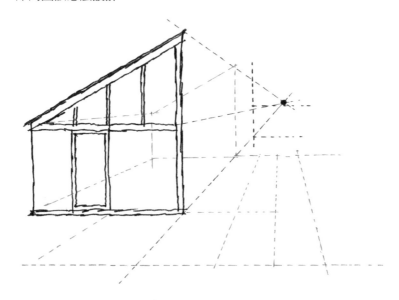

⑥ 如果看了圖，室內或外部景象就能一點一點在腦裡浮現的話，代表你非常有這方面的才華唷。就算腦子裡還是完全沒概念也沒關係，別氣餒，繼續加油。

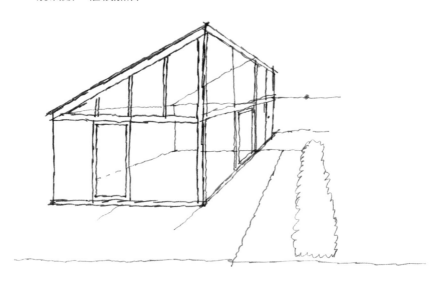

⑦ 接著畫上室內的椅子、桌子、停在車庫裡的汽車。汽車的話首先請畫一個四方形,再在裡面畫一輛車。只要掌握將縱深線要集中於消點、水平線垂直線確實畫好等重點,就不會畫失敗。

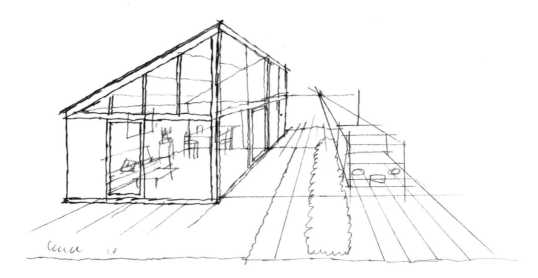

⑧ 不要怕畫錯,試著將門、外牆、郵筒等也畫上。如果看到這個圖就能想像出空間來的話,就算達到我們的目標了。

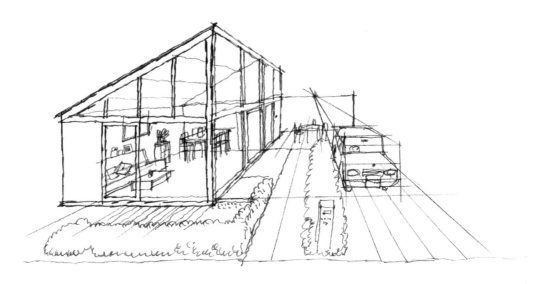

⑨ 將矮樹牆、車庫地上的紋路、木板等也畫上，一邊檢視整體的比例、一邊配置上幾棵樹吧。如果還能畫上室內地板和天花板的紋路，將更能強調縱深感哦。

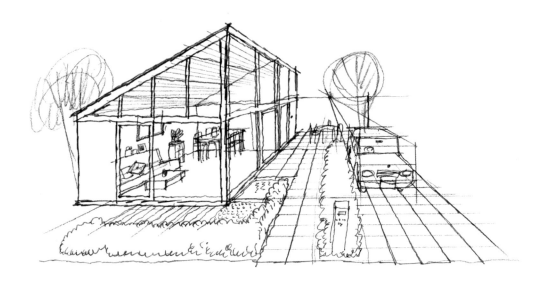

⑩　以下便是完稿後的完成圖。基本上建議一開始時用鉛筆畫，一旦畫
　　錯還能修正，之後再用簽字筆做最後完稿，便大功告成了。把這張
　　圖用彩色鉛筆上色，似乎也不錯呢。

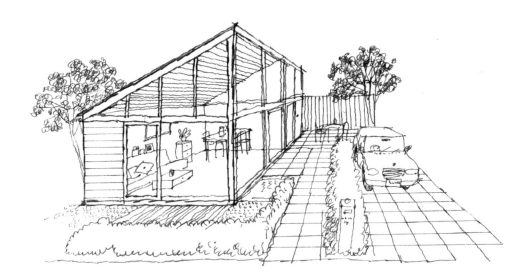

習題❶

　　上圖為一邊櫃，試設定消點，畫成立體
圖。

習題❷

　　上為一從側面看過去的立方體筆筒圖。
試設定消點，畫出立體的筆筒。

習題❸

此為一形狀不規則之棒子的斷面。試設
定消點,畫出立體的棒子。

習題❹

上圖為一中間為空心的三角形管子。試設
定消點,畫出立體的管子。

解答❶

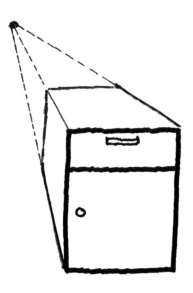

消點要設定在左上方，讓左側面和上面都能看
見。

解答❷

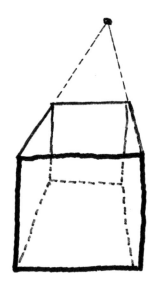

為表現出筆筒是空心的，消點應該設定在上方。

解答❸

　　解答圖消點是設定在右上方，但也可設定在左側，
這樣則能表現出左邊之斜面。

解答❹

　　將消點設定於右邊偏低一點的位置，如此能讓內部的
線條看到。三角形後面的邊須與前面的邊平行。

專欄 4 　如何畫樹

　　形狀複雜的樹非常難畫，我常聽到有人說，每次要畫樹，卻都畫得像一顆花椰菜，相信不少人都有這種困擾。那是因為大家看的是樹的整體，畫出來的也是整體。畫技已經很高明者已經不需要，但我建議初學者還是把樹幹、樹枝、樹葉分開畫比較好，不妨先走出戶外寫生，畫一棵形狀很漂亮的樹看看。類似欅樹這種樹枝長得很分明的落葉樹，或許是個不錯的選擇。

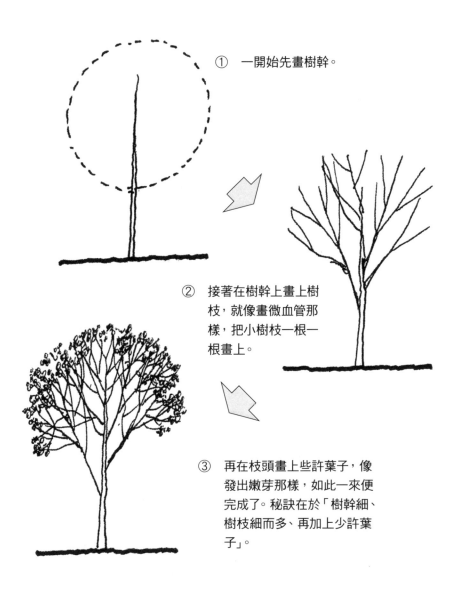

① 　一開始先畫樹幹。

② 　接著在樹幹上畫上樹枝，就像畫微血管那樣，把小樹枝一根一根畫上。

③ 　再在枝頭畫上些許葉子，像發出嫩芽那樣，如此一來便完成了。秘訣在於「樹幹細、樹枝細而多、再加上少許葉子」。

第 5 章

陰影能讓形狀看起來立體

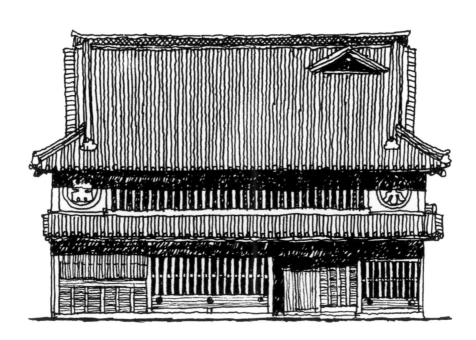

① 從正上方看，會覺得兩個物體為同樣的四方形。

② 但隨著影子出現，左右兩圖的陰影便有所不同了。

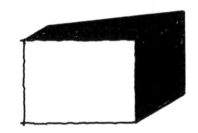 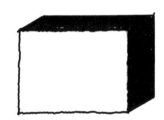

③ 在建築圖上，陰影是因來自無限遠的光平行照射而產生的，因此陰影的長度會和物體高度成比例地改變。也就是說，左側的圖形為傾斜的，而右側圖形是平的，才會有這樣不同的呈現。

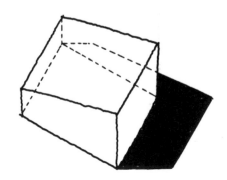 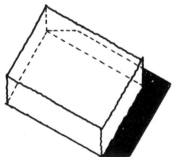

① 下圖乍看之下為多個菱形集合起來所成的圖樣。

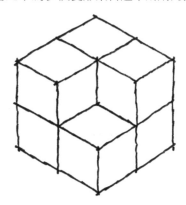

② 一旦畫上陰影，馬上看起來變成中央凹下去的圖形。

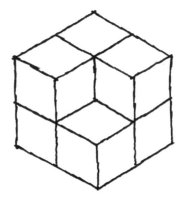

③ 旁邊再加上陰影，立體圖形便馬上浮現出來了。

2

一加上陰影，平面圖形立刻變立體

① 這是一組餐桌和椅子。

② 從餐桌各角拉平行線（方向隨意），長度也隨意，
但長度即代表餐桌之高度。

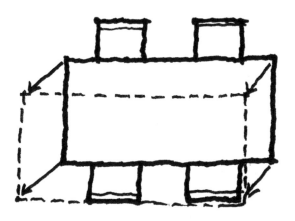

③　椅子也以同一角度拉出平行線，陰影長度和高度須成比例，因此椅子座面的高度也須與餐桌的高度為相同比例，以此來決定長度。假設餐桌的高度為70公分、椅子的座高為40公分，則餐桌陰影 x 和椅子陰影y的比例即為 7 ： 4 。

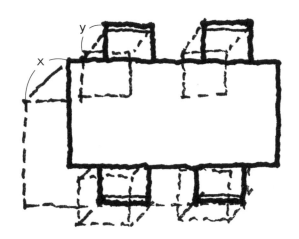

④　將虛線部分擦掉，並畫上陰影，是不是就看起來立體了呢？

① 此為一由正上方俯瞰之金字塔圖。

② 自金字塔頂端任意以某個角度拉一條線，其端點即為頂端之陰影。但要是把金字塔頂端的陰影畫在金字塔四角形裡面的話，地面上就不會產生金字塔的影子了。

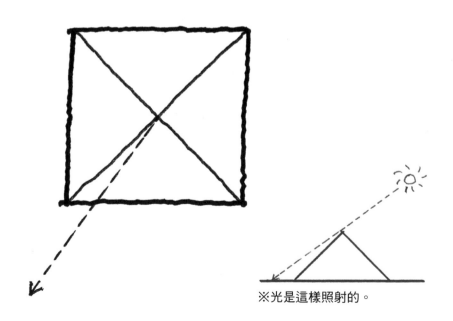

※光是這樣照射的。

③ 將該端點與金字塔的兩個底邊連接起來。

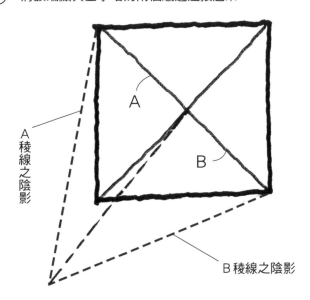

A 稜線之陰影

A

B

B 稜線之陰影

④ 將地面的影子和金字塔的兩個斜面塗上陰影,如此一來金字塔便浮現出來了。

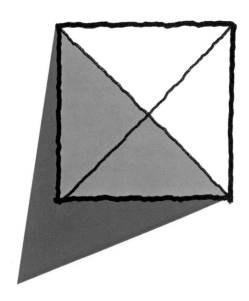

如何讓文字像浮在半空中

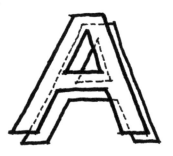

再把因平行移動而多出來的部分塗黑，文字就看起來浮在半空中了。

首先畫一個英文字母 A。

```
4 | 1
3 | 2
```

把第一個英文字母後方露出來的部分框起來。

把英文字母A平行移動，移動方向和長度都隨意。

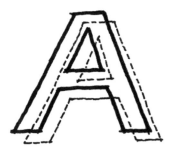

① 其實畫立體的平行圖和加上陰影是一樣的原理。如前頁所示範，畫一個把字母平行移動後的圖。

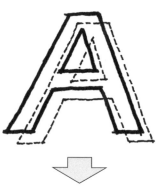

② 將字母各角連起來。

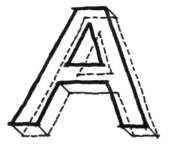

③ 右圖為以實線框起來所成的立體文字，左圖為將框起來處塗黑，藉由陰影而製造字浮起來的效果。

6

陰影和立體圖形為同樣原理

① 畫一個掛鐘,將其加上陰影,製造立體感。

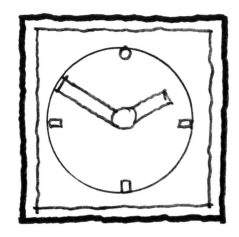

② 自掛鐘各角往斜下方拉平行線,長度須與掛鐘之厚度成比例。

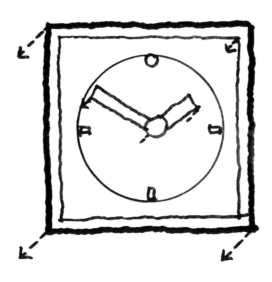

③ 盤面之凹陷處和指針的部分，也都一樣要往斜下方拉平行線。

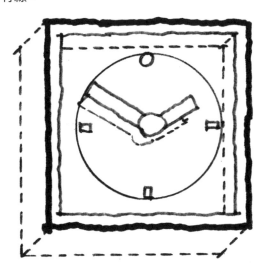

④ 塗黑後，是不是鐘和指針都看起來是立體了呢？

① 下圖為一簡單的房屋圖。中央部分其實是凹進去的，要如何加上陰影，表現出來呢？

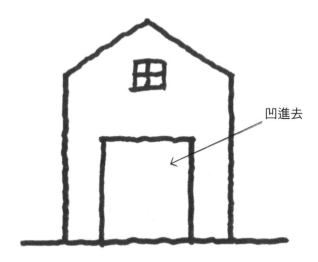

凹進去

② 假設陽光為自右上方照射下來，自內側角落往陽光照射方向往斜下方畫線，長度可隨意，但要注意不能全部都變成陰影。

③　從圖②箭頭前端往水平和垂直各拉一條線。

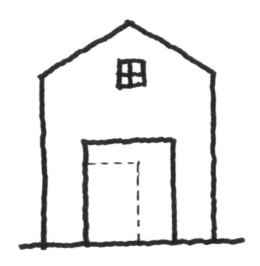

④　塗黑後，中央部分就會看起來凹進去了。

① 下圖為一屋頂和門口上方有屋簷之建築物，如何將其加上陰影，以突顯屋簷呢？

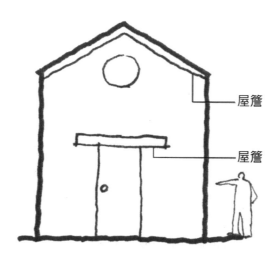

屋簷

屋簷

② 假設陽光為自右上方照射下來，和陽光一樣的角度，往下拉平行線，長度可任意決定，但須與屋簷之長度成比例。

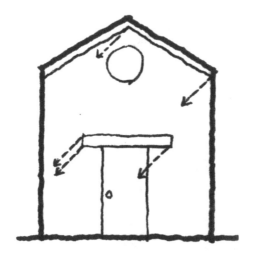

③　接著畫上代表陰影的虛線，須與屋頂屋簷之傾斜角度平
　　行。

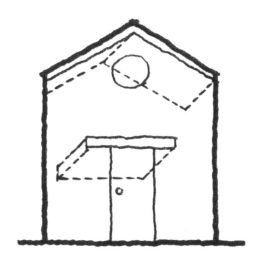

④　塗黑後，屋頂和門口上方的屋簷，就被強調出來了。

平行圖形陰影的畫法

接著我們要學如何在簡單的立體平行圖形上加上陰影。

① 下圖為一 L 字型牆壁，虛線箭頭代表陽光照射角度，A 點的陰影要落在 A′上。

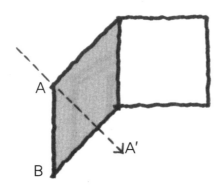

② 自箭頭前端畫平行線，使其與前面的牆壁平行。

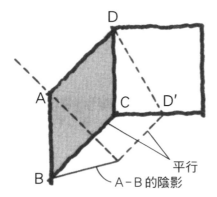

③ 將該平行線與牆壁之交點跟兩邊牆角連接起來，此區塊即為牆壁在地上之陰影。

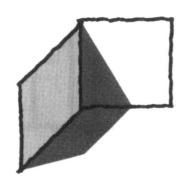

11

有消點的圖形，陰影該怎麼畫

接著來學怎麼替具消點的 L 字型牆壁畫上陰影。

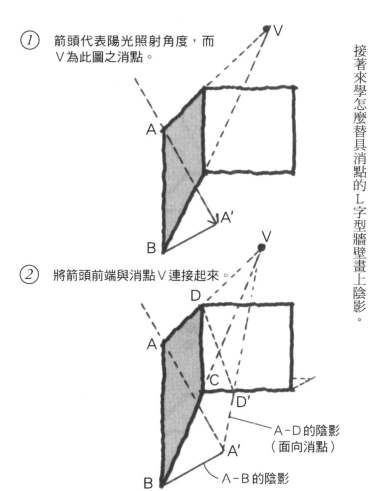

① 箭頭代表陽光照射角度，而V為此圖之消點。

② 將箭頭前端與消點 V 連接起來。

A–D 的陰影
（面向消點）

A–B 的陰影

③ 將該線與牆壁的交點與 L 字型牆壁的兩邊牆角連接起來，塗黑後，此圖的陰影就出來了。

如何替箱子的平行圖形加上陰影

現在來學如何替立體平行圖形加上陰影。

① 下圖為一平行立方體，箭頭表示陽光照射方向，A點的陰影落在A'。

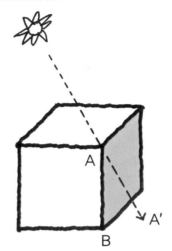

② 後方邊角也要拉出平行線。將其前端與表縱深的線連起來，呈平行線。

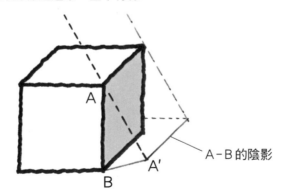

A–B 的陰影

③ 把陰影部分塗黑，立方體的影子便出來了。

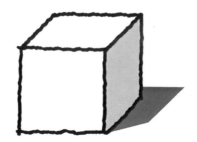

160

13
如何替中空箱子的平行圖形箱子加上陰影

① 下圖為一中空之平行立體箱子，箭頭表陽光照射位置和角度。

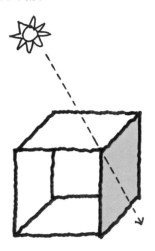

② 如圖，陽光照射角度全都為平行，將縱深線、平行光影的線連起來。

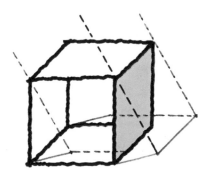

③ 將陰影部分塗黑，中空箱子的影子便出來了。

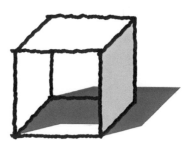

14 如何替系統廚具的平行圖形加上陰影

運用具體形狀的應用範例，替系統廚具畫上陰影。

①

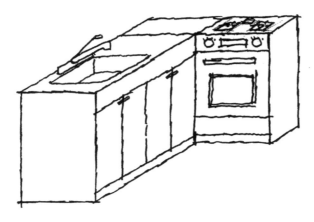

上圖為一系統廚具之平行立體圖。

②

線A、B、C為平行。

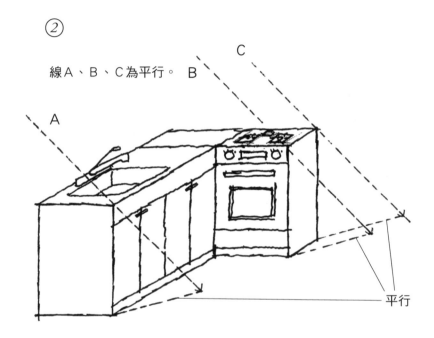

箭頭表示陽光照射方向，穿透廚具
各邊角，平行地拉下來。廚具高度
的影子即為與地面交會之線。

③

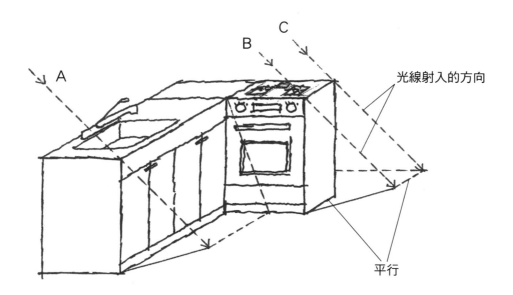

A

B

C

光線射入的方向

平行

照在地面上影子的線，須與廚具縱深的線平行。此外，烤箱的影子則要把各邊角和地面的線連起來。

④

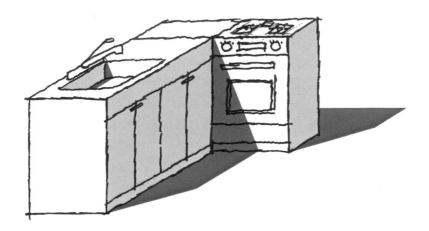

將陰影部分塗黑，系統廚具的影子
就出來了。

練習題

問題❶

凸起

凹陷

上面兩圖，上為凸起，下為凹陷，試分別為
兩者加上陰影，強調凹凸。以下習題影子照
射之角度亦皆可任意決定。

問題❷

試將英文字母 E 加上陰影，使其看起來浮在
半空中。

問題❸

上圖為自圓柱上方俯瞰之圖。試將其加上陰
影。

問題❹

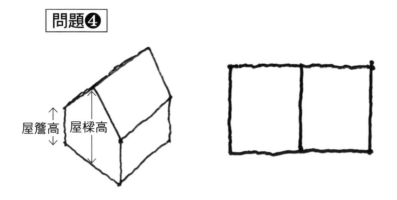

上圖為自房屋頂往下俯瞰之圖。試將其加
上陰影，實際上為如左圖般之形狀。假設
屋簷和屋樑皆沒有突出來。

上圖之陰影即為正確解答。凹凸具體呈現出來了。

解答❷

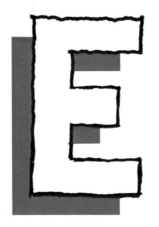

畫一個字母E之平行移動圖，多出來的部分即為陰影。

解答❸

先將圓平行移動，圓柱之高即為兩圓外圍的接線。
塗黑後，影子便出來了。

解答❹

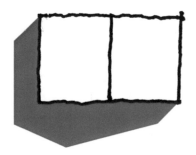

影子的長度須與立體的高度成比例，因此假設屋簷
高度的影子為 1，則屋樑高度的影子即為其之兩倍。

2　如何將從斜側方看過去的房屋外觀分為4等分（偶數②）

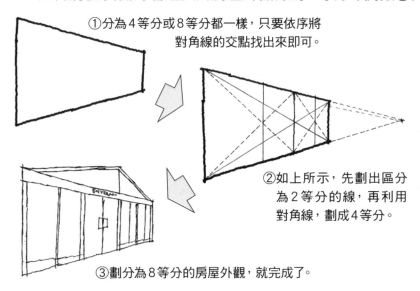

①分為4等分或8等分都一樣，只要依序將對角線的交點找出來即可。

②如上所示，先劃出區分為2等分的線，再利用對角線，劃成4等分。

③劃分為8等分的房屋外觀，就完成了。

3　如何將由斜側方看過去的房屋外觀分為3等分（奇數）

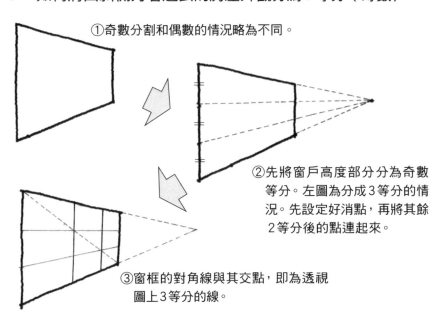

①奇數分割和偶數的情況略為不同。

②先將窗戶高度部分分為奇數等分。左圖為分成3等分的情況。先設定好消點，再將其餘2等分後的點連起來。

③窗框的對角線與其交點，即為透視圖上3等分的線。

如何將圖形的縱深做分割

在畫從斜側方看過去的雙扇門的時候，該如何決定劃分門的位置呢？

1　如何將從斜側方看過去的房屋外觀分為兩等分（偶數①）

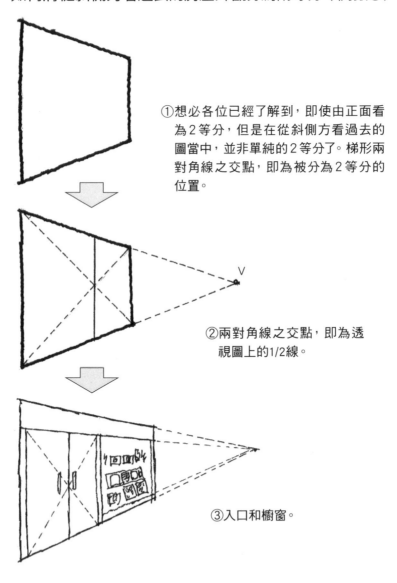

①想必各位已經了解到，即使由正面看
　為2等分，但是在從斜側方看過去的
　圖當中，並非單純的2等分了。梯形兩
　對角線之交點，即為被分為2等分的
　位置。

V

②兩對角線之交點，即為透
　視圖上的1/2線。

③入口和櫥窗。

第6章 連這樣的圖都能輕易畫出！

——應用篇

① 畫兩個圓柱型的外門，其中一個放置於斜上方。

在歐洲等地常常看到拱門或圓柱外型的建築物，現在就來畫畫看兩個圓柱型外觀並列在一起的咖啡廳吧。

② 將兩圓柱型之各點位連起來。

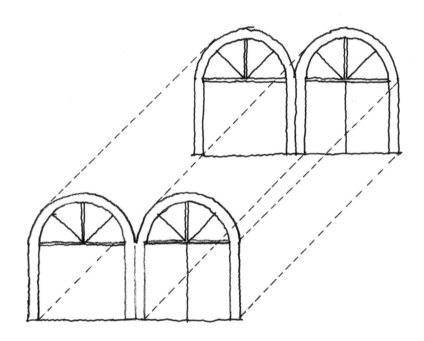

③　在咖啡廳的側面分別畫上出入口、小徑、和庭院。

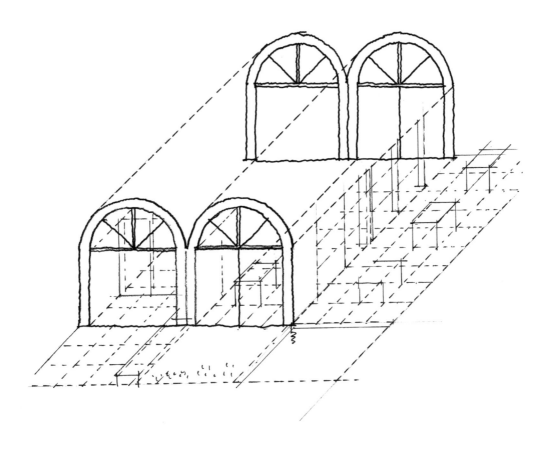

④ 接著畫上咖啡廳的餐桌、地板紋路等等。斜線和水平垂直線都要畫平行。

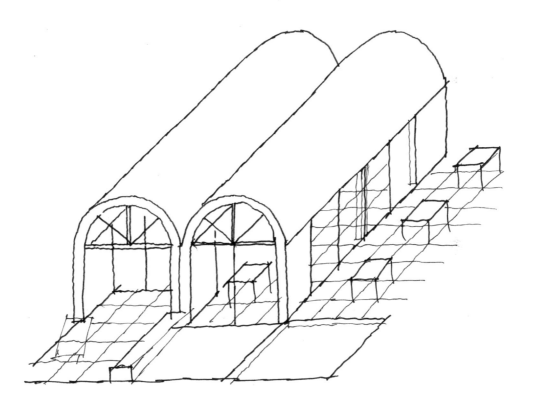

⑤ 最後再畫上咖啡廳的招牌、草地、椅子、餐桌等，就大功告成了。

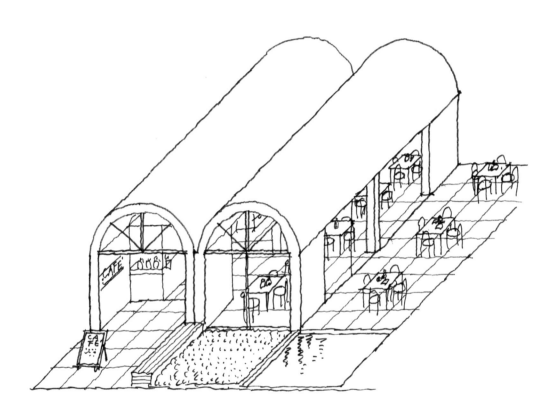

2 如何畫白川鄉的合掌屋（平行移動法）

那整齊畫一的屋子並排在一起的景象，真的相當美麗。位於岐阜縣白川鄉的合掌村，其獨特外型的屋子並排在一起，形成了傳統的景觀，早已被列入世界遺產。

① 畫一個合掌屋「妻側」（指切妻式的屋子，屋頂傾斜度較大的那一類）的正面圖。

② 在畫面上多畫幾個，如前面所敘述，在平行移動法中，不管近的物體或遠的物體，其實大小都一樣，與距離無關；然而現在這樣的情況，由於正面圖即為建築物的大小，因此還是多少有點差異會比較好。

③　自正面圖的角落往斜上方拉一條等長的平行線。角度可隨意，
　　但角度愈大，畫出來會愈像鳥瞰圖。此外，縱深的距離即表示
　　該屋子的長度。

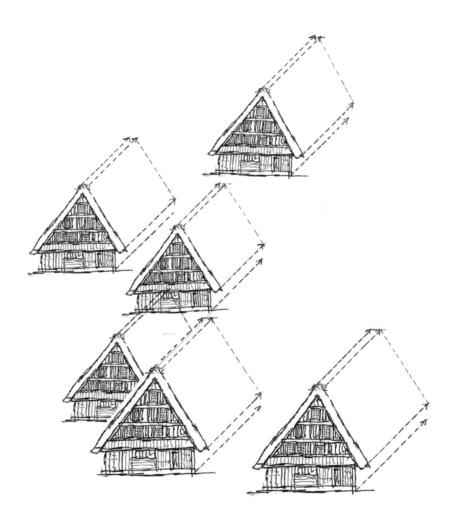

④ 將每個合掌屋的外型都畫好。前方與後方的屋簷傾斜度須平行。不僅如此，屋樑和屋簷前端也都須平行。

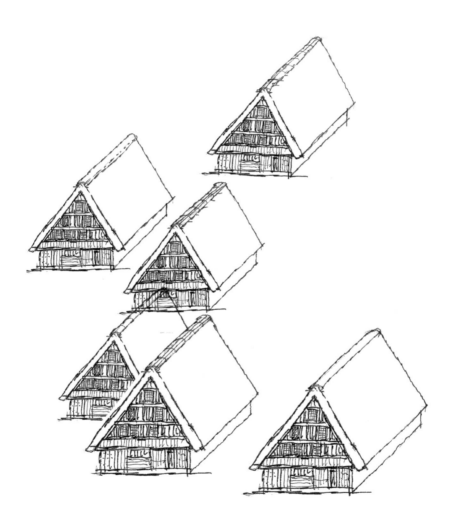

⑤　接著畫地面部分的草圖。道路、田地、院子等可參照照片或地圖來畫。

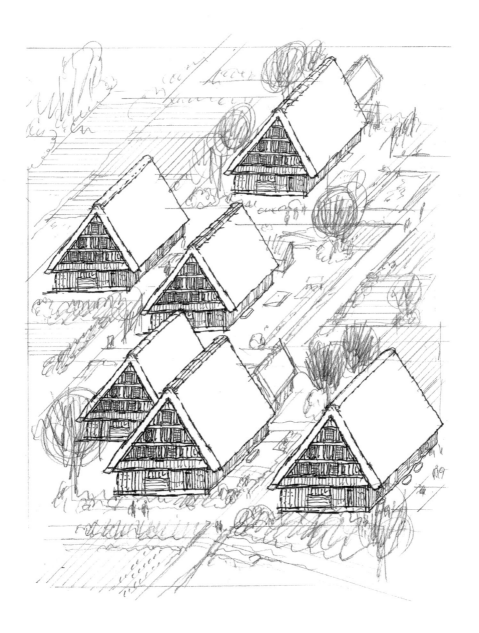

⑥ 再適當畫上樹木和院子的景象，就完成了。

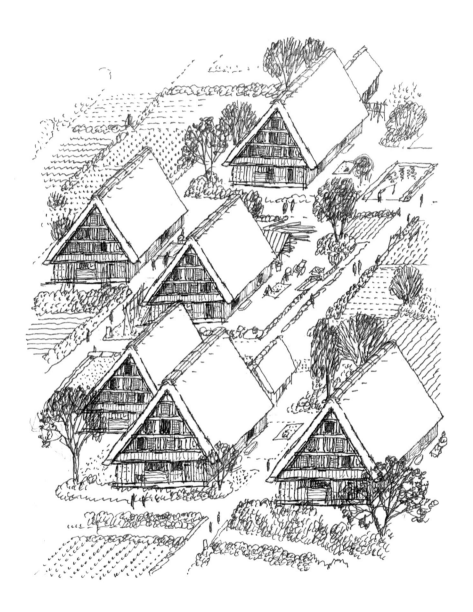

3 如何畫一整排的町家建築（相似形法）

町家乃一種日本傳統建築，目前於日本各地都還保留著。想必很多人都有衝動將它畫在紙上吧？此種建築乍看之下似乎相當複雜，但其實畫這種房子的秘訣就是「只是重複畫好幾間一樣的房子」。（看這種圖時請將書逆時針旋轉90度來看。）

① 先畫一個中間隔著條馬路的兩間町家之側面圖。

185

② 畫幾個其側面圖縮小版的相似圖形。縮小版的側面圖一樣也畫在地面上，視點即為路面。

將各大小相似圖形的各點連起來。

④ 接著畫面對馬路的町家的正面。格子門、窗等也都要按比例畫好。建議大家放膽去畫。

188

⑤ 此外再添加上日式房屋特有的細格子、窗戶、門簾等，就大功告成了。

189

① 畫幾個自正上方望下去的大樓圖形。

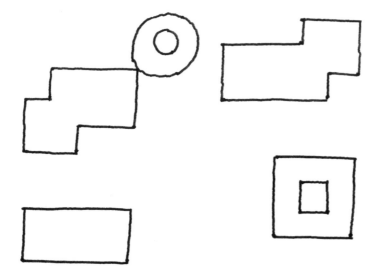

4 如何畫摩天樓群鳥瞰圖（消點法）

接著來畫摩天樓群聚的街道。一些得在飛機或熱氣球上才拍得到的角度，利用這種畫法即能輕鬆畫出唷。

② 把消點設定在圖面的下方，消點愈下方則看的角度會愈深。

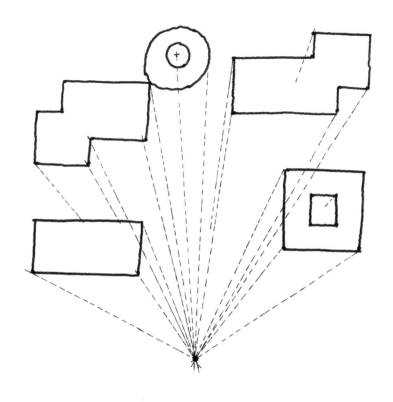

③ 將消點與各摩天樓的各角落和邊角連起來，摩天樓的高度適當即可。愈下方的樓層得畫得愈密，地面的道路或廣場也要考慮到。

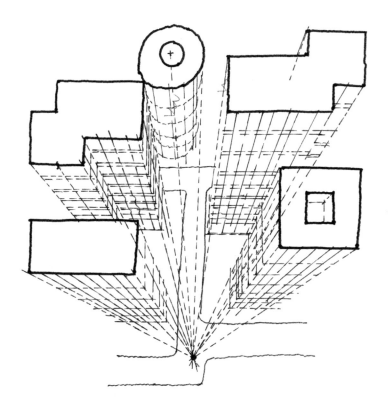

④　摩天樓的窗戶外觀也要按等分畫好，最後再畫上地面的道路和
　　廣場，就完成了。

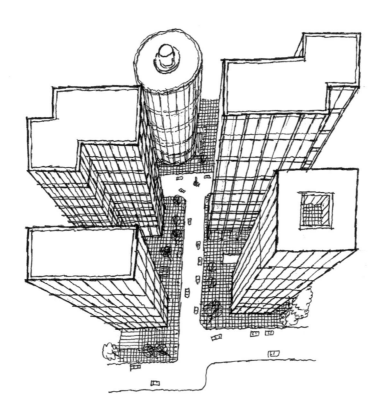

5 影子能突顯出立體

太陽光是平行照射的，因此建築物的影子長度能表現出該建築物的高度。不僅如此，還能藉由在反側加上陰影，表現出與相鄰建築物的高低關係。現在就來試試如何將這張立體圖中顯示出的此一區域之「地圖」加上陰影，而看起來像是立體的。

① 右頁立體圖中的道路和建築物，可畫成
如下之住宅地圖。

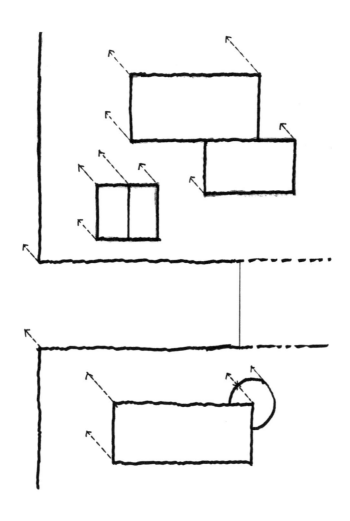

③ 將影子前端連起來。

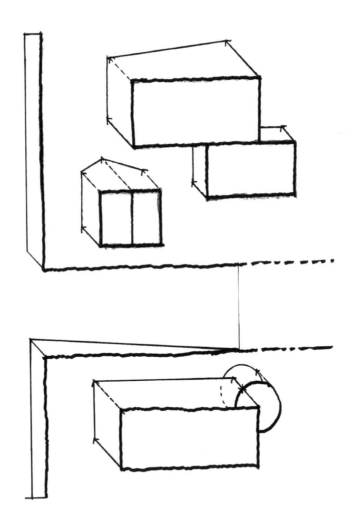

④ 再將影子部分塗黑，便完成了。

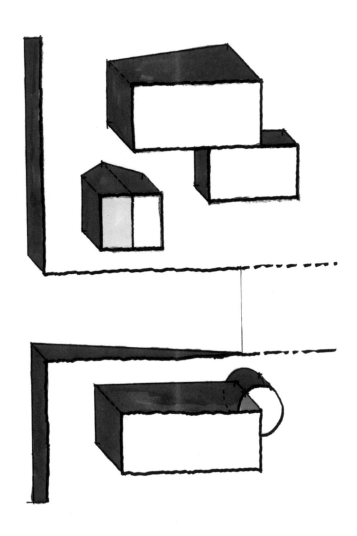

6

如何畫人物

即便我們是人，也很不會畫人物。以下畫法就在教我們怎麼樣畫人物而不會弄錯比例。

① 左圖為正面、右圖為從側面看過去的人物比例。左圖將正方形分為 6 等分，右圖則是將寬度為左圖一半的長方形分為 6 等分。假設每等分為25公分的話，身高即為150公分；每等分為30公分的話，則身高即為180公分。

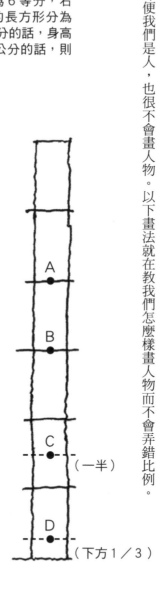

（一半）

（下方1／3）

② 最上面一等分為頭部、頸部、和肩膀，A為肚臍，B為『重要部位』，C為膝蓋，D為腳踝。正面和側面分別都須大略切割為頭部、胸部、腹部和腰部、大腿、小腿、腳等各部位。

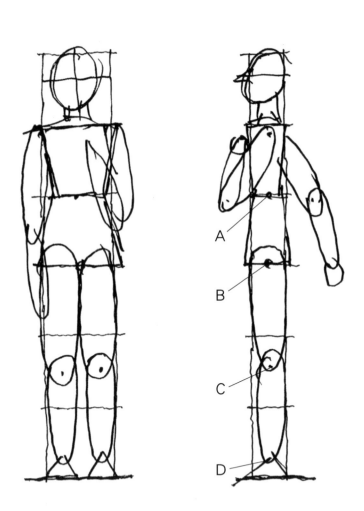

③　大略把體型畫出來後，接著就畫上衣服。

④ 臉部表情也得畫上，最後再在衣服上多加修飾，這樣就完成了。

⑤ 把6等分的位置做變更，可以變化出各式各樣人的姿勢呢。

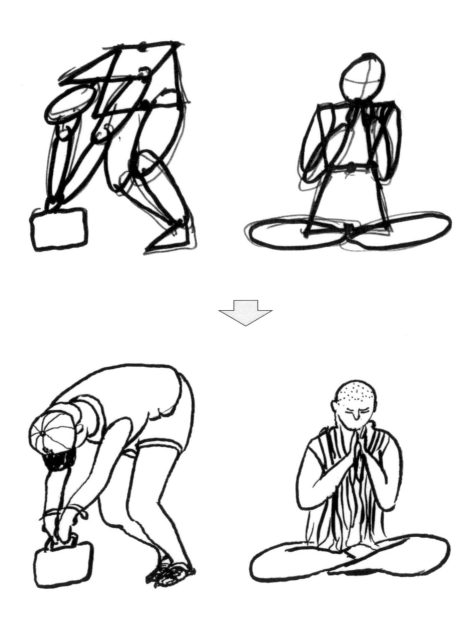

〔結語〕一個圖法竟能讓世界變得如此寬廣

相信看到這裡，大家應該都能了解到，畫畫並非靠天分，而是只要學會應用技法，就能畫出立體圖了。本書介紹了不少圖法，其實不需要全都學會，即便只要學會一種並能運用畫出立體圖，個人認為就很好了。

如果看了本書，能讓您不再視畫圖為畏途，或是讓您能幫上孩子的忙、獲得太太的稱讚，哪怕只有一個人，我也會覺得寫這本書非常有意義。

或許有讀者已經發現到了，「同次形法」、「相似形法」、「平行移動法」等圖法之名稱，其實都是我為了讓讀者直覺性地理解透視圖法，而自己命名的，因此坊間並沒有任何一本圖法的書裡有這樣的名稱。

而同次形法和平行移動法、相似形法和消點法亦實則分別為相同原理的圖法，能觀察出此一道理的人，真的可以稱自己為透視圖的中級者了呢。

同次形法和平行移動法都是將寬度、縱深、高度３者平行畫出的立體圖法。在正式的圖法學上，依縱深等角度之不同，而有非常細的分類，並且有各自不同的名稱，但我認為讀者只要把這所有的

204

圖法以「平行透視圖法」來記，就可以了。而相似形法和消點法則都是單單縱深有消點的「單點透視圖法」。因為空間是立體的，當然也有兩個消點的「兩點透視圖法」、三個消點的「三點透視圖法」。成功攻略本書後，大家不妨也學那方面的透視圖，挑戰難度更高一點的透視圖畫法。

在撰寫這本書的過程中，我獲得了許多來自不擅畫畫的人的寶貴意見，包括KADOKAWA Media Factory BC編輯部安倍晶子編輯長、編輯部江守敦史先生、村沢功先生，有了以上諸位之協助，自認有將畫畫的方法，以淺顯易懂的方式於本書表現出來了。在此謹表達深深的感謝之意。

中山繁信

作者簡介

中山繁信

出生於日本栃木縣，1971年法政大學研究所工學研究科建築工學碩士課程修畢。曾任職於宮脇檀建築研究室、擔任工學院大學伊藤鄭爾研究室助手，後成立中山繁信設計室，亦曾在工學院大學建築學科擔任教授（2001-2010年）。目前為TESS計畫研究所所長、日本大學生產工學部兼任講師。著作有《手繪建築空間設計＆素描》（楓書坊）、《新經典·家の私設計》（楓書坊）、《スケッチ感覚でパースが描ける本》、《勝手にパース検定》（彰国社）等。

國家圖書館出版品預行編目資料

透視圖, 拿起筆就會畫：一步驟一圖解, 60 秒
學會設計、繪畫基本功 / 中山繁信作；李其馨
譯 . -- 二版 . -- 臺北市：麥浩斯出版：家庭傳
媒城邦分公司發行, 2020.07

面； 公分 . --（圖解完全通；24）

ISBN 978-986-408-619-1（平裝）

1. 透視學 2. 繪畫技法
947.13 109009501

圖解完全通 24

透視圖 拿起筆就會畫【暢銷新版】

一步驟一圖解，60 秒學會設計、繪畫基本功

作者｜ 中山繁信
譯者｜ 李其馨
責任編輯｜ 楊宜倩
封面設計｜ 林宜德
版權專員｜ 吳怡萱
行銷企劃｜ 李翊綾・張瑋秦

發行人｜ 何飛鵬
總經理｜ 李淑霞
社長｜ 林孟葦
總編｜ 張麗寶
副總編輯｜ 楊宜倩
叢書主編｜ 許嘉芬

出版｜ 城邦文化事業股份有限公司 麥浩斯出版
E-mail｜ cs@myhomelife.com.tw
地址｜ 104 台北市中山區民生東路二段 141 號 8 樓
電話｜ 02-2500-7578

發行｜ 英屬蓋曼群島商家庭傳媒股份有限公司城邦分公司
地址｜ 104 台北市民生東路二段 141 號 2 樓
讀者服務專線｜ 0800-020-299 （週一至週五上午 09:30 ～ 12:00；下午 13:30 ～ 17:00）
讀者服務傳真｜ 02-2517-0999
讀者服務信箱｜ service@cite.com.tw
劃撥帳號｜ 1983-3516
劃撥戶名｜ 英屬蓋曼群島商家庭傳媒股份有限公司城邦分公司

總經銷｜ 聯合發行股份有限公司
電話｜ 02-2917-8022
傳真｜ 02-2915-6275

香港發行｜ 城邦（香港）出版集團有限公司
地址｜ 香港灣仔駱克道 193 號東超商業中心 1F
電話｜ 852-2508-6231
傳真｜ 852-2578-9337

馬新發行｜ 城邦〈馬新〉出版集團
地址｜ Cite（M）Sdn.Bhd.（458372U）
41, Jalan Radin Anum, Bandar Baru Sri Petaling,
57000 Kuala Lumpur, Malaysia.
電話｜ 603-9056-3833
傳真｜ 603-9057-6622

製版印刷｜ 凱林彩印股份有限公司
版次｜ 2023 年 11 月二版 3 刷
定價｜ 新台幣 360 元

ZUKAI IKINARI E GA UMAKU NARU HON
©Shigenobu NAKAYAMA 2014
First published in Japan in 2014 by KADOKAWA CORPORATION, Tokyo. Complex Chinese translation rights arranged
with KADOKAWA CORPORATION, Tokyo through Keio Cultural Enterprise Co., Ltd.